《太极问道天地人》

吴志强　著作

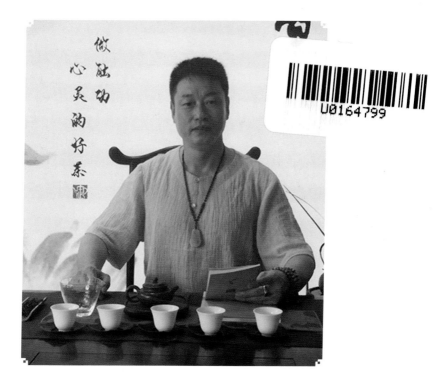

　　吴志强,1972 年生，杨氏太极拳第六代嫡传弟子，陈式十一代传人，吴式第五代传人。中国武术家协会会员，国家级武术家六段，国际高级裁判员，国际高级教练员。新疆博州武协副主席，东莞市武协理事，东莞市搏协副秘书长，香港国际武术总会聘任杨氏太极拳教练。

微信二维码

《太极问道天地人》

吴志强 著

编　　委：吴永敏　　曾祥禾　　陆文君　　方贺云

张粮贵　　吕振海　　谭述见　　翁明凯

袁喜仁　　董锡章　　韩　磊　　匡唐坎

殷爱红　　张念斯　　叶旺萍

武式名家韩和平师父　　　广东南华寺方丈上传下正　　　吴式名家李德华师父

陈式名家冯志强师父　　　　　龙虎山　　　　　　　武当山

杨式名家林文涛师父　　　　　　　太极名家李剑方师父

杨式名家廖中柱师父　　　　　　　　形意名家于纯海师父

吴式名家黄震寰教授　　　第二届""太极羊杯"香港世界武术大赛少儿团体金杯

粤港澳大湾区武术公开赛少儿团体金杯

杨式名家陈有雨师父　　　　杨式名家朱春煊老师　　　　　新加坡访问

广东省麒麟太极非遗邀请赛冠军　　　全国太极十三势（东莞站）培训　　　日本访问

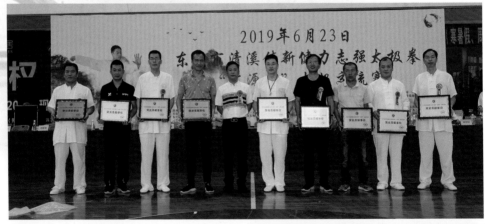

本馆承办粤港澳宝源杯太极交流赛

东莞市新健力志强太极拳开馆庆典

儒、道仪式敬拜天地／祖师爷

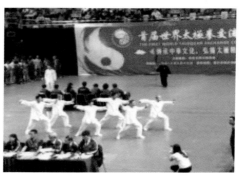

首届世界太极拳交流赛团体金杯

自　序

　　本人作为一名杨氏太极拳传承武术爱好者崇文尚武，几十年来，从未间断过习练所学拳术，并一直带领身边的朋友习练太极拳健身。将近五十年的收获，归纳起来不外乎：练就了一副好身板，享受了传统文化给我带来的身心快乐，从而为弘扬太极拳文化精力旺盛地工作，已到不惑之年，精力充沛，远离"三高"，每日坚持早晚长达八个小时的教习拳术，依然活跃在弘扬太极文化和传播健康和爱的行列中。也正是这种对太极文化的执着，连续几年来使我提笔编著《太极问道天地人》太极内功功法之义一书，对太极有了一定的感悟：

一、从传承体系拳法上认识太极拳

　　杨公禄（露）禅（老祖宗），福魁不是外号，福魁是赠名。武行的外号是"揉十三"，"揉十三"是什么？王宗岳留有"太极总势莫轻视"。这是拳法体系的真正内涵，总势才是关乎十三势拳根本的内涵，也将是十三势拳的立命之基。所谓"十三势"，十三势拳并非单拳架动作，老祖宗有话：在外练只练面子拳，不准练习过程拳。

　　十三势是指态势及十二"势"态的总称。十三势它们是从总六势"起势""定势""径势""劲势""整势""神势"而来，十二势，它们是逆势、索势、搓势、曲势、干势、揉势等势。在单个法周而复始的演练过程中，形成长江之水滔滔不绝绵延不断之势，故而十三势拳称为"长拳""绵拳"。

二、从人体科学内功锻炼方面去认识太极拳

三层理：（一）练精化气（二）练气化神（三）练神还虚。

三步功夫：（一）易骨　（二）易筋　　（三）洗髓

三种练法：（一）明劲　　（二）暗劲　　（三）化劲

首先需要学习了解人体结构生理学，正确认识"任督二脉"和丹田之功效。人体自身通过传承正确法方能通督脉，力出于骨；通任脉，气行于筋，任督二脉打通，发力时就可呼吸，呼吸时便是发力，故《拳经》里"有哼哈二气"之说："拿住丹田炼内功，哼哈二气妙无穷"。内力和呼吸生生不息，永世不竭。

三、要从传统文化的层次上去认知、感悟太极拳。

太极拳的文化内涵十分丰富，太极文化是中华传统文化之一，其道家哲理的博大精深，让世人崇文尚武。它遵循自然之法则，顺应自然之规律，无论强身健体技击应用都贯穿着唯物辩证的哲理，都彰显中华国粹文化的精华！

习练太极拳能从这一高度去理解去认知，就能开阔眼界与胸怀。就能摈弃狭隘的门户之见，就能真正为继承和弘扬传统文化尽心尽责！就能率先垂范、尊师重道、团结同仁！就能从传统文化大家庭中与各门各派保持良好的关系，就能相互取长补短，加强交流，形成正能量，共同推进太极利国利民事业的发展。著名太极前辈李雅轩、郑曼青都曾反复强调太极拳是文化拳，没有文化是学不好太极拳的。只有在这一文化的高度上去认识太极拳，才能形成真正的合力，才能将中华传统文化立足世界之林，实现中化民族伟大复兴的中国梦！

四、使命感、责任感成为传播太极文化的强大推动力。

作为杨氏传承人当我真正踏下身子深入其中时，对很多传统文化的流失有了深刻感触，有多少宝贵的东西快要消亡了！尽管我深知，随着时代的变迁岁月的推移，国粹精华是必然会流失的，很让国人痛心！特别是当我对一代宗师杨少侯所传承的古朴典雅的十三势理法功法系统学习了解后，将祖国传统文化发扬光大的使命感和责任感便油然而生。尽管自己只是一个很普通的传播者，但继承和弘扬传统文化，挽救濒临淹没的传统功法和套路，是我们后辈义不容辞的责任！ 就能够心安理得不计报酬地从事太极文化的推广和

普及工作！并能在这其中享受着无限乐趣！

五、提纲挈领潜心领悟太极拳之内涵。

太极拳博大精深奥妙无穷，但并非玄学，是能看得见摸得着的实实在在的东西。《拳论》、《拳经》、《十三势行功心解》等是无数先辈来源于生活的科学结晶，是后辈领悟其理的总纲。多年实践使我对太极之内涵有了较为深刻的感悟。

一是对阴阳（虚实）这一太极要点的把握。"太极者，无极而生，动静之机，阴阳之母也"，太极拳是以阴阳之相生相克、相互依存、相互转换这一哲理为支撑，按照自然法则，将阴阳、虚实、上下、左右、内外、前后，开合、进退等相互对立的两个方面，通过神意的统领。使之发生无穷的变化，并为自身所用。无论行拳走架、推手技击，阴阳（虚实）的把握与转换都是至关重要的！"虚实宜分清楚，一处有一处虚实，处处总此一虚实"。在行拳走架里。百会上领，气沉丹田，即虚灵顶劲，松静沉着，就是有上必有下，有外必有内。每一式里开与合也是共存的，这都是在神意的引导下蓄之于内而不表露于外的东西！推手与技击时，对方一动既是实点，其他即为虚点 -------- 避实就虚即可！这也就是舍己从人也！懂得了"阴不离阳，阳不离阴，阴阳相济"，练拳时就有了神韵，体松而气畅，长此可养生！推手就懂得借劲，就能"人不知我我独知人"。

二是对神意的理解与把握。"神意为令气为旗""意气君来骨肉臣"，都是讲的内三合。神意是敛之于内的意念活动，在传统文化里常常用心意的加以表述。习练太极拳，如果说开始主要强调外三合的东西，求得拳架的开展大方，身架的中正安舒。那么有了一定基础后，必须强调意气力的贯穿，也就是内三合的东西！我在教学实践中深深感觉这一问题的重要性！

三是对松揉的正确把握。太极拳很重要的是要松，强调的是"一举动，周身俱要轻灵"、"极柔软，然后极坚刚"、"不丢不顶，随曲就伸"等，

对松的理解往往出现偏差。一种是反对松的提法；一种是外松内里不松。我的感悟是。首先要把松与懈区别开了，它们之间区别的关键在于"顶头悬"。也就是说，当你百会上领（虚灵顶劲），腰胯松开，就远离了"懈"！就像晾衣架，上面那个衣钩起到了统领作用，衣架自然支撑八面，衣服完全松垂，其神其意都有了！其次在松揉中的神意贯穿：在行拳走架时和推手中，切切注意神聚（精神能提得起）、意领（意气须换得灵）心静（静若山岳），体松（处处不着力）。

四是对掤的正确把握。太极八法中，掤是第一要义。在实践中，对掤的理解有很多偏差。往往是犯了顶的通病。掤与顶区别的关键是心意，也就是说正确的掤，主要讲的是意掤。不是简单的力掤。正确的掤是动态的，如同水上漂浮的木板，是漂浮状态下的掤，当你用力时它随你沉浮但不失其张力，而错误地力掤就像河上架起的桥。这里关键是神意领起，意达对方，意到气到力到！

六、太极拳锻炼之功效

大家都知道啊，按运动形式来分：有氧运动和无氧运动。按人体运动量来分：剧烈运动和轻松运动。按体能来讲分内养和消耗。一般人们常用的养生运动，运动肢体动作比较轻松舒适缓慢匀速运动为能量内养，反之动作剧烈肌肉暴发力多的运动称之为能量消耗。我们用人体生理卫生科学来解释它，更利于大家做个正确明白的养生达人。

正常人体的细胞每天都在生长与死亡更新中，生长和死亡的数量几乎接近平衡。人体的细胞更新周期一般是 120 到 200 天（神经组织细胞除外），大约每六到七年全部更换新的细胞。正常人年龄 1 到 30 岁之前，我们的人体内新生细胞远大过于死亡的细胞，而 30 岁到 40 岁人体一般是新生细胞跟死亡的细胞几乎接近平衡，人过中年后 45 岁以后，我们正常人体死亡的细胞大于新生长的细胞，这就是自然界人生命力的自然规律吧。而细胞生长和

死亡规律恰恰和我们运动是息息相关的，动作剧烈肌肉暴发力强的运动属于无氧运动，身体正常能量消耗相对来讲比较大，加速了某些细胞的死亡率，反之匀速缓慢软轻松舒适的运动属有氧运动，让细胞更滋润延长细胞生长天数。进而懂得了正常人体细胞生长和运动类型消耗息息相关原理后，我们再来谈养生和选择适合自己的养生类型运动会更科学更合理。

肯定有人反驳，吴馆长呀，我非要跟你练太极拳吗？我打篮球跑步也是锻炼，我踢足球爬山也是锻炼身体，我练其他的运动不行吗？你先娓娓听吴老师讲解，有氧运动能让呼吸调和身心平衡，让自己的人体细胞完全放松放空来完成一个工作，参与的细胞是愉快的，开心的，舒心的运动就是为内养的运动，都是有益健康。反之剧烈的肌肉暴发力的运动就是参与细胞紧张疲劳为消耗的运动，是引起身体伤痛是不健康的运动。可能又有人反对了，吴馆长这样讲：这样大家都不能剧烈运动了，那都不能工作？因许多工作和剧烈运动分不开了，因为年轻人新陈代谢更换速度快，相对年轻来说他这种消耗运动没啥大问题，因为休息几天马上可以恢复元气和让细胞更新来维持新的平衡能量。大家想想为何参与一个具体的篮球足球等比赛，或剧烈运动和爬山等活动，第二天身体肌肉伤痛走路很不得力，因为当天是无氧运动量过大死亡细胞超过更新生长细胞，需要几天休息会自然就恢复平衡了。为什么我们身体会在很累的时候要休息一下，要睡觉一下，几天都不会再去运动，恰恰这样减少运动量是在加速人体细胞更新生长，补充因运动剧烈消耗细胞死亡数量恢复人体所需要细胞平衡数。知道这个原理了，我们养生也是这样，我们太极拳呢？妙在就是延缓人体细胞衰老。我们懂得原理以后，再来选择养生运动就更加有理性和科学了。所以说我们练练太极啦，喝喝茶，谈谈心，慢跑步，散散步、钓钓鱼……等等，这些都是比较有益的养生运动。你每天保持这些平衡了，就更能散发青春活力，这就是我主推打太极拳属于内保养运动的好处是吧。

中国传统文化理为一贯是相通的，画要退火，人更要退火，退火是老祖

宗最具有智慧的古法养生术，而当今人们忙于生意忙碌工作身体严重透支消耗能量，身体也需要退退火，比如选择跟吴馆长学习禅修和练太极拳退退心中火气，让身心更滋润更健康是合天人养生之正道。

附诗：

无一物

文／吴志强

胸襟无物方辐辏

长袖善舞播中华

志同道合呵护它

内修名利皆放下

以上是自己多年习拳过程中，反复学习《拳论》、《拳经》等太极理论之大纲，结合实践对太极拳部分粗浅感悟。我们的太极拳，说一千道一万，无非研究三个角度的问题，一是拳与人的关系，二是拳与心的关系，三是人、拳和天、地的关系。而这三个关系，恰好是儒、释、道的核心。所以我们习太极拳，要努力做到这三重境界，一是做好了人和拳的理解，二是通过拳对人的审视内心，三是由内而外面向天地，发出人的意义的终极追问。

在十年间编制整理文稿中得到几个师父和老师们及拳友们指导，尤其新疆结缘忘年之交原博尔塔拉蒙古自治州文联主席白士昌老先生给予大力支持，不顾年迈身体帮我作序特为感动。在参与编写过程中弟子：陈志强、旷野、张建新、赵正方、周旋、卓明得、王立仁、张勇、龚贵媛等一起探讨、研究、整理成册。在此一并感谢！

一己之见，祈盼斧正！

常安居士：吴志强

2020 年 5 月 13 日于广东东莞

序

　　现已年近八旬的我，在青春焕发最好的年龄时期，支边来到祖国最西北边陲的新疆博尔塔拉蒙古自治州已工作生活了半个多世纪，由于工作关系，结识了不少各民族的亲朋好友，大都是长期相处互相帮助，经过艰难困苦磨练中结识的好友，唯有偶然一次机会结识的吴志强这位好友是一个特例，正如人们所说的，缘分使我们遇见了该遇见的人，这是我的福分，能让我跟有缘的人共享人生悲欢。虽然多年过去了，记忆力已衰退的我，却至今清晰的记住了我们第一次相见的情景。那年夏天，博州文化部门举办书画艺术作品展。我很喜欢收藏欣赏书画艺术作品，和我同住州党委家属院的离休老领导唐勇更痴迷于书画艺术作品。他那时虽已年过八旬，但在离休后的二十多年里，他一直不停歇地在州老年大学书画班学习书画。听说有书画展，便约我同他一起打车前往离我们住地较远的南城区去观看展览。到了展厅，他对每一幅书画艺术展品都仔细品鉴，都要认真欣赏。但他视力已不太好，便细心询问我和负责展览的两位老书画家，书画家们逐一回答，可他们很忙，不能老陪着我们，两位书画家离开后，他又不停地要我回答。可我的视力已不太好，对书画艺术也不专业。正在我为难之时，一位英俊朴实的男青年主动靠近我们，亲切热情地回答老领导唐勇提出的问题。虽然我们互不相识，但老领导唐勇也不客气，对展厅的每一幅作品都不放过。这位青年一直陪同我们看完作品，耐心地回答老领导唐勇向他询问的每一个问题。看完展览后，我和老领导唐勇跟他握手告别，可令我们意想不到的是，这位年轻人主动问我们住在哪里。当告诉他我们住在离这个展厅较远处的州党委老家属院时，他立即打电话向自己公司叫来一辆小轿车，送我们回到家里。后来才知道，他那时在深圳市现代房地产有限公司在新疆博乐市投资的现代房地产有限公司担任财务总监。这就是我和吴志强最初相见的情景，我们相互留下了电话，虽然彼此并不了解，仅仅是一起看了书画艺术展，但正如人们所说的，人品好的人都有自身的光

芒,到哪里都会发出光亮。他的诚挚热情,他的可爱形象烙印在了我的心上。虽然通话并不频繁,但相互牵挂不忘。我一直以为他仅仅是房地产有限公司的财务总监,想不到他还是一位杨氏太极拳第六代的嫡传弟子、陈氏太极拳第十一代传人、吴式第五代传人。他在博乐市工作期间,在不影响工作的情况下,利用业余时间吸收弟子,传承太极武功。每次吸收弟子都要举行隆重的拜师仪式,有几次还邀请我去参加。他招收的那些中青年男女弟子,有些是中小学教师,有不少我还挺熟悉。当我跟他们交谈时,他们都对这位吴志强老师表示尊重、敬佩,他们尊重吴志强老师为人热情诚挚善良的心,敬佩他刚柔并济、雄厚强劲的武术功底。吴志强很尊重我和老领导唐勇等一些离退休老干,我也曾邀请他到我们州老年大学来一起交谈,听取我们离退休老人的心声。他总是力所能力的帮助我们,却从来没有麻烦我们为他办什么事。他是一个真诚的人,因为说话认真、做事用心、为人诚恳,所以他受到我们离退休老人的欢迎。后来,因他所在的公司从博尔塔拉蒙古自治州撤回广东,他便跟随公司离开了博州。虽然他离开了博乐,但他为人处世的诚挚热情,他的品格高尚,在新疆博州这块边陲大地上叠印下瑰丽的诗篇,他在这里走过的脚步留下了一路芬芳,激励着我更有信心地装点我晚年孤独岁月的诗行。

令我更感动的是,处在青春焕发、前景美好大好年华的他回去以后,尽管事业心强,工作分外繁忙,但还惦记着我这个年近八旬、对他并没有作出过帮助和贡献的老汉,经常在微信上给我发来他工作生活状况的如诗般的文字留言和视频。我从中知道,他已脱离原来的公司,在顽强地努力和拼搏,并重展生活的风采。他回到广东东莞市后不辞劳苦,努力争取多方支持,创建起东莞市清溪新健力志强太极拳馆。在这个基础上,他更加顽强,刻苦努力,经过多年的攻坚克难,于2008年创建起东莞市清溪镇成人技术学校太极拳馆至2016年他创建的新健力志强太极拳馆开馆至今,已教授学员达上万人次,拜师入门弟子达六十多人;他被聘请到国内的新疆、江西、山西、内蒙古等地教学,还曾被聘请赴日本、新加坡进行太极武术教学交流。他在

2008 年中国陈家沟太极拳交流大会邀请赛中荣获男子二等奖，在 2018 年首届世界太极交流大会荣获杨氏太极拳一等奖和陈氏太极拳一等奖，在 2019 年太极杯第二届香港世界武术大赛上荣获杨氏太极刀、剑一等奖和王其和太极拳一等奖，并获三项全能一等奖。经过多年的坚持不懈，他做到了用艺术点燃人生，用取得的巨大成果铸就了自己的人生辉煌。

他不但在国内外重大武术比赛中取得了显赫的成果，为向国内外大力弘扬中华传统武功、传统文化，他还把倾注四十年心力习练太极拳的心得体会、感悟，用心谱写出版发行了有关我国太极拳内功心法的书籍。2017 年 8 月《武魂武道》杂志刊登了他《被世人遗忘了的十三式》，同年《全球功夫》杂志发表了他撰写的《太极拳源流历史析辩量》论文；2019 年春在香港《众新闻》网媒发表了他撰写的《椿功太极拳的作用》论文；2019 年 8 月他与香港太极拳名家冷先锋先生一起主编撰写了太极拳比赛套路《太极十三式八法五步》一书；2020 年，他正积极准备在香港出版发行自己撰写的中英文版《太极问道天地人》内功功法讲义。他决定再接再厉，为大力弘扬太极文化、大力弘扬中华传统文化作出更大贡献。当了解到我的知心好友吴志强以他持之以恒、坚持不懈的不断努力取得如此显著的成果，作出如此大的贡献时，我为我有缘结识了这么一位朋友而振奋，而自豪，他的厚积薄发、质朴无华、德艺双馨、开拓创新铸华章的精神，为我这八旬老人也注入了老有所学、老有所为、老有所乐的动力。从跟年轻的志强友这几年的交往，令我感悟到人生最美的相逢是心灵的相知，而心灵的相知才是最美的相逢，心与心相知，既很远也很近。

就在为这位我在小事中品味了他的大爱，在平凡中发现了他的崇高的年轻挚友吴志强在大力弘扬中华传统太极文化取得如此辉煌成果而振奋自豪的时候，我在微信上又发现了他创作的诗集文稿，读了后更令我感到惊喜。我从上小学时就爱读书、读好书，逐渐深情地爱上了文艺创作，几十年来利用业余时间沉醉于散文、诗歌、报告文学等方面的写作。但如此年轻的好友志

强的诗写的如此与时俱进，体现出他在中华传统武术中陶冶出来的清新优美的情操，我深感自己没有跟上时代前进的步伐。他的诗中没有当前那种追求离奇怪异的诗句，令人迷惑不解的诗意。他是发自内心的以诗言志，以文抒怀。他不是刻意做出来的，而是单纯出自本心的美德、智慧、修养抒发出他自己热爱的生活，攻坚克难的诗意，描绘出他德艺双馨，不断奋发进取、勇攀高峰的艺术人生。笔作千波海，深聚文武情，他的诗作里紧紧围绕文化是民族的血脉，是人民的精神家园的宗旨，反映出他用爱去关怀，用心去体贴培养青少年的博大胸怀。他在教授太极时要学员注重掌握运用人体生理的科学原理，和大家共同分享运动养身的原理，要学员们心存善念传承太极拳和太极文化。在志强的一首诗《太极拳的金招牌》中他写道："国粹传播为目标，全民健身重任挑。金字招牌立云霄，复兴传统文化桥。"在另一首《爱的回味》中写道："千年树人严师辛，言传身教爱生心。国学太极四书音，馆长传承千载艺。"这里面就渗透了他一直坚定传承太极拳、太极文化的决心。他的诗歌创作不仅倾心于传承太极拳、太极文化，还汹涌出他忧国忧民的爱国激情，面对当前严重的新冠病毒肺炎疫情，他在诗中呼吁："国家有难，匹夫有责"，我们要"一方难，八方助""举国声援多壮心，天佑华夏利剑擎，众志成城驱瘟神"！他的诗歌创作，在我的反复阅读品味中，深深感受到每一首诗都起源于他一生的积累，不是随心所欲、信口流出的花言巧语。从我的好友志强这么年轻就不断创造出这么亮丽的业绩，向人们展示出他特有的"武功"和"诗歌"两大秀美仪表，令人刮目相看，内心发出赞扬！我对他的未来充满新的希望，坚信我的好友吴志强新的人生蓝图一定会不断拓展，会不断点燃新的辉煌。

白士昌
於二零二零年六月五日写毕

序

2020 年春节，这是一个特殊的新年，就在新年来临之际，一种叫"新型冠状病毒"的在全球各国开始传播，并在我国神州大地之九省通衢的大武汉爆发。为了不给国家添乱，我们所有人足不出户，每天在家默默祈祷：武汉加油！中国加油！

在这样一个特殊时期，人人开始特别的注重身体的健康、免疫力的增强，自我保护意识极强。3 月初的某一天，我至交好友赵正方邀请我陪同一起拜见他的太极拳师父，此刻我的心中莫名的一动则立即应允，就这样认识了我的师父 -- 真正的明师，有真传在身的杨式太极拳第六代传承人吴志强师父。能幸会师父是偶然中的必然，因为我年轻时就热衷于了解太极拳及太极文化，寻寻觅觅多年后终于遇见师父，并一见如故。

有谚云：真传一句话，假传万卷书，大道至简。师父为人质朴也不健谈，在传授太极拳时都是言简意赅，毫无保留的尽心施教。相比众多欲求真传而未遇到明师的儒生，我可谓是在芸芸众生中得到了天时地利与人和之机缘了。

就这样，跟从了师父有机缘摸得太极门，得以窥望太极殿堂之博大精深。"虚领顶劲""气沉丹田""松沉对拉""如履薄冰""运劲如抽丝""迈步如猫行"……悟不尽的拳理之玄奥。真是一开一合，拳术尽涵盖其中矣。

跟师父练拳之初，虽然是门外汉，可看师父在行拳走架过程中，出拳虽柔韧确如棉里裹铁，真的是极柔软而极坚刚，在不经意中只见师父一个云手就将一个师兄发出几米之外且毫无招架抵抗之力。

师父一直都在强调，太极拳是文化拳，拳里蕴含了精深的中国哲学内涵与智慧，与传统文化的书法、绘画有着异曲同工之妙。师父在繁忙的练功生活里，常会定期把自己的练功生涯体悟写下来提供给众弟子学习交流。师父就是这样一个以自己一己之力，毫无杂念赤诚敦厚的人，真所谓太极拳舍己从人的精神在师父身上释放而出。

　　幸遇明白师父知太极拳理，于我而言，艺无止境，修习之路漫漫，师父习拳几十载且探求不息，还将门内功夫倾囊相授，我等徒弟唯求以勤补拙报答师父。

弟子 : 周旋

写于东莞御泉香山寒舍

庚子年壬午月乙未日 子时

目　錄

上篇 天 崇文入道

第一章 太极诗歌

1、心存善念传承

文 / 吴志强常安居士

小镇拳馆青砖灰瓦

镖局牌坊阳光照耀

金字招牌乌黑发亮

太极情结灵魂追着

祖师露禅学艺故事

道艺不朽依然向往

载道之器还是传道之器

无为乃本源

境

人生皆过客

繁华如烟云

结缘持善念

甘做摆渡人

二〇二〇年元月七日

拙作太极拳馆

2、一路有你

文 / 吴志强常 安居士

静夜倚枕，满目清竹。

鸣鹿回眸，自端撩梦。

往事悠悠，历历春秋。

一路有你，不改初心。

2020.4.2. 晚 |

3、心境

文 / 吴志强常安居士

心

心坦荡

省悟了

人练拳还是拳练人

4、品太极拳

文 / 吴志强常安居士

如展书卷

浓妆淡抹

心神缠绵

片片叶

拨心弦

一首首

稠稠绵

指尖眠

翻云波

洗纷扰

近又远

轻又柔

快与缓

慢慢知细细品

拳魂不用言

2019 年 12 月 4 日

5、笔墨时光

文 / 吴志强常安居士

过去的时光

用了许多墨

跃出纸面

宛若水墨国画

就算日喝一砚

依然墨林深处沉醉

修练的心

酸楚的味

纸醉未金迷

有风有雨

有霜有冰

更有冬去春来

迟开的花

急疼了含苞的蕾

天天向上

奋发何须人催

倚重明师指点

雏鸟振翅试飞

6、感 恩

文 / 吴志强常安居士

一个馆

一个师

一群人

一个家

一条心

修缘分

结辈亲

杨家拳

正能量

修健康

资源享

一传承

播德行

倍感恩

2019.10.28

7、规 矩

文 / 吴志强常安居一人

少一点

将成为摆设

认这理

不敢逾越鸿沟

多一点

将满盘皆输

放成线

如履薄冰

该散眼的时候，未闭

该封手的地方，未封

该收敛的时候，了空

该低头的地方，了头

身心定融点线面世界

上下左右，处处是规矩

东西南北，道道是悬崖

傻傻坚守，不一定糊涂

打着伞遮，不一定下雨

简单就得粗暴

方不离圆

规矩如同四川火锅

不能手抓

规矩是敬畏天地

自然法则

2019.10.28. 悟道有感

8、禅心

文 / 吴志强

意静。

神敛。

2019.07.31

9、师徒以命相交

文 / 吴志强常安居士

以拳入世

师徒神交

以命相交

明心见性

心传字字是暖心

身教拳拳是动情

师徒一生缘

情谊邈云汉

2019.10.25

与师兄十几年以心相交

论道得道有感

10、无欲则刚

文 / 吴志强常安居士

自然一站

宛若山峰

顶天立地

大大气气的开合

没有一丝丝所避讳的欲望

坦坦荡荡的落在旷野风中

被风吹过后的惬意

如同茶气沁入心扉

蕴涵着极深的哲理禅意

它不用力而有力

2019.10.24

11、太极拳感悟

文 / 吴志强常安居士

热爱传统文化武者

太极阴阳

身心天人合一

微妙开合变化

交替身体点线产生的质感。

如同小草不见所长且日有所增

一圈圈的磨

一岁岁的练

拳心很苦很苦

常常在提醒

不忘初心

做摆渡人的寂寞和孤独

难耐中还有坚守

是责任包裹甘甜

2019 年 10 月 16 日

12、站桩

文 / 吴志强

不同站位

各自索取

强身健体

目的相同

返朴归真

攀登的旅行

遥遥无期

春夏秋冬

操碎了道艺

无际的忧郁

咀嚼着甜蜜

传承

流敞月岁

鸿鹄之志

不止遗憾

留份责任

师者父母心

世人站的是体

本木倒置是技

师者菩提心

无为的根

13、观 拳

文 / 吴志强

白鹤亮翅

像浮云

静那么轻

雄鹰竞美

习拳的人

偶尔直起身，像一座山

偶尔直起腿，像一棵树

偶尔伸出手，像几杈枝

落霞似的身心

静静的

拳里拳外

相互融合

元神出窍

悄悄归零

持之坚守

终其一生

探索拳魂

2019.7.29 凌晨

14、传承人的喜悦

文 / 吴志强

还是那套拳

还是那几个学员

不同的你

种在我泥里

有人刨断放弃

有人种熟前行

冒什么芽

绽什么蕾

结什么果

收割披星戴月

传承喜悦

不经意间

翻耕了你的传承种子

你冒出了的传播花朵

原想收获一缕春风

你们却给了我整个春天

2019.7.26

15、禅悟

文 / 吴志强

花开花落伴痛徊

仰望星空壮志揣

砥砺前行淡泊载

不忘初心桃李开

16、剑 魂

文 / 吴志强

舍却万法如戏猿，

摇剑振臂甚耀炫。

身剑合一得师缘，

气壮山河守根源。

2019.05.02 凌晨感悟

17、弘扬国粹

文 / 吴志强

馆门无锁任人学
传承有灯择徒教
千里授艺传华夏
万年招牌闪金光

18、摆渡人

文 / 吴志强

家国情怀寓艺道
授业舞剑豪情高
前程莫问摆渡艄
参禅悟道坚守傲

19、薪火相传

文 / 吴志强

薪火相传万古留
风雨洗礼年华度
复兴文化历代梦
家国情怀孺子牛
2019.04.14 凌晨

20、坚守

文 / 吴志强
生平甘做垫基砂
守住国粹传承侠
功德无边摆渡迦

吾志所向传天涯
2019.03.31 凌晨

21、挚 爱

文 / 吴老师常安居士

或许世人钟爱绚丽多彩
也许会熟视无睹地走开
或许我得不到宠爱
走不进姹紫嫣红的花海
能够得到青睐
无怨无艾
充满家国情怀
色彩会独成一派
对太极深情的挚爱
处处都有我的舞台
即使无人欣赏
依然心潮澎拜
宝剑锋从磨砺出
梅花香自苦寒来
待到春暖花开时
且看我亮出的姿态

22、孝 道

文 / 吴志强
武馆敬老修爱心
志强太极不图名

人贵善良天地正

孝道文化座右铭

23、太极拳金招牌

文/吴志强

国粹传播为目标

全民健身重任挑

金字招牌立云霄

复兴传统文化桥

第二章太极论文

（一）

传统太极拳的保养运动 与其他项目运动之区别

文/吴志强

今天东莞清溪镇新健力志强太极拳馆长吴志强先生给大家分享运动养生的原理，大家都知道啊，按运动形式来分：有氧运动和无氧运动。 按人体运动量来分：剧烈运动和轻松运动。按体能来讲分内养和消耗。一般人们常用的养生运动，运动肢体动作比较轻松舒适缓慢匀速运动为能量内养，反之动作剧烈肌肉暴发力多的运动称之为能量消耗。我们用人体生理卫生科学来解释它，更利于大家做个正确明白的养生达人。

正常人体的细胞每天都在生长与死亡更新中，生长和死亡的数量几乎接近平衡。人体的细胞更新周期一般是 120 到 200 天（神经组织细胞除外），大约每六到七年全部更换新的细胞。正常人年龄 1 到 30 岁之前，我们的人体内新生细胞远大过于死亡的细胞，而 30 岁到 40 岁人体一般是新生细胞跟死亡的细胞几乎接近平衡，人过中年后 45 岁以后，我们正常人体死亡的细

胞大于新生长的细胞，这就是自然界人生命力的自然规律吧。而细胞生长和死亡规律恰恰和我们运动是息息相关的，动作剧烈肌肉暴发力强的运动属于无氧运动，身体正常能量消耗相对来讲比较大，加速了某些细胞的死亡率，反之匀速缓慢软轻松舒适的运动属有氧运动，让细胞更滋润延长细胞生长天数。进而懂得了正常人体细胞生长和运动类型消耗息息相关原理后，我们再来谈养生和选择适合自己的养生类型运动会更科学更合理。

肯定有人反驳，吴馆长呀，我非要跟你练太极拳吗？我打篮球跑步也是锻炼，我踢足球爬山也是锻炼身体，我练其他的运动不行吗？你先娓娓听吴老师讲解，有氧运动能让呼吸调和身心平衡，让自己的人体细胞完全放松放空来完成一个工作，参与的细胞是愉快的，开心的，舒心的运动就是为内养的运动，都是有益健康。反之剧烈的肌肉暴发力的运动就是参与细胞紧张疲劳为消耗的运动，是引起身体伤痛是不健康的运动。可能又有人反对了，吴老馆长这样讲：这样大家都不能剧烈运动，那都不能工作？因许多工作和剧烈运动分不开了，因为年轻人新陈代谢更换速度快，相对年轻来说他这种消耗运动没啥大问题，因为休息几天马上可以恢复元气和让细胞更新来维持新的平衡能量。大家想想为何参与一个具体的篮球足球等比赛，或剧烈运动和爬山等活动，第二天身体肌肉伤痛走路很不得力，因为当天是无氧运动量过大死亡细胞超过更新生长细胞，需要几天休息会自然就恢复平衡了。为什么我们身体会在很累的时候要休息一下，要睡觉一下，几天都不会再去运动，恰恰这样减少运动量是在加速人体细胞更新生长，补充因运动剧烈消耗细胞死亡数量恢复人体所需要细胞平衡数。知道这个原理了，我们养生也是这样，我们太极拳呢？妙在就是延缓人体细胞衰老。我们懂得原理以后，再来选择养生运动就更加有理性和科学了。所以说我们练练太极啦，喝喝茶，谈谈心，慢跑步，散散步、钓钓鱼……等等，这些都是比较有益的养生运动。你每天保持这些平衡了，就更能散发青春活力，这就是我主推打太极拳属于内保养运动的好处是吧。

中国传统文化理为一贯是相通的，画要退火，人更要退火，退火是老祖宗最具有智慧的古法养生术，而当今人们忙于生意忙碌工作身体严重透支消耗能量（吴志强老师另一篇准备约稿香港媒体文章《传统太极拳保养运动与其他项目运动之区别》，身体也需要退退火，比如选择跟吴馆长学习禅修和练太极拳退退心中火气，让身心更滋润更健康是合天人养生之正道。

附诗：

无一物

文／吴志强

胸襟无物方辐辏

长袖善舞播中华

志同道合呵护它

内修名利皆放下

（二）
太极拳源流历史新辩
作者：薛文宇 吴志强

现在练习太极拳的人真的是太多了。而主要的流派众所周知：陈、杨、武、吴、孙。虽然练习的人很多，五个流派的风格特点呈现也倍儿清，但是在源流上却有陈氏言太极本家创与其它几家说太极非仅陈氏有的分歧。许多太极拳爱好者觉得太极拳是谁创的和他没有丝毫关系。这是大错特错的。为什么呢？我们可以肯定两点，第一，虽然都叫太极拳，可陈氏太极拳与其它太极拳是有着很多方面的区别的。譬如下盘的步眼，步法；中盘的旋腰转胯；刚柔的分配，式子的名称等等。第二，从杨禄躔先师开始，其它四家太极拳流派就一直遵奉王宗岳传蒋发，蒋发传陈长兴，陈长兴再传杨禄躔的这么一个

师承脉络体系。这样的话，我们就能够初步的认识到，太极拳的源头并不仅仅出乎于一家，因此，在练法上是绝对不能混淆的。这就好似给 B 型血的人输血绝对不可以用其它血型的道理是一样的。否则，后果不说自知。这也是很多人练不好所学太极拳的一个重要因素所在。下面，我就这一问题做以理清。相信大家读完之后，会对自己的太极之路越发的清明！

01

是非出处有根源

应该是从九十年代初至今，关于太极拳的源流问题开始了长达二十七年的辩论不息。其根由是 1930 年唐豪先生走访陈家沟之后，在否定了张三丰祖师创太极拳说的同时，为了坚定其论点之所在，即，世上的太极拳是陈氏家族陈王廷先生创造发明的。如此，唐豪先生自认为太极拳史就可落于实处，不用变的那么复杂了而进行的论证（张三丰祖师在民间的传说让他感觉太过玄虚不实，且有著作《少林武当考》为其否定张三丰创拳说的考据。）。其立论的逻辑大致应该是这样的：会太极拳的杨禄躔先师学自于陈长兴先师是铁一般的事实。缘此而寻，陈长兴先师又是陈家沟的族人之一。陈家沟的族人又是世代练拳。那么，陈长兴先师练的是太极拳，其它族人自然也应该是。这种反推追至太极拳创造者的源头就到了陈氏第九世陈王廷先生。而又通过陈氏族人呈献的"陈王廷和蒋仆画像"，意谓有个叫"蒋仆"的是陈王廷的仆人。这个仆人就被认定是蒋发。

而也正是因为涉及到"蒋仆"（现今的陈氏后人认为就是蒋发），赵堡镇的赵堡太极拳传人以此而反驳陈王廷创太极拳说。其依据源于 1935 年赵堡镇有位赵堡太极拳传人杜元化先生著了一本《太极拳正宗》。此书的内里将蒋发先生列为赵堡太极拳的第一代宗师。又言及这位蒋发先生的太极拳是学于王林桢先生（杜元化先生并没在著作中言明山西王林桢和山西王宗岳是同一人。而当今赵堡太极拳传人则认为王林桢先生就是王宗岳先师。）。

而因为王宗岳先师其人及其著的《太极拳论》又已经无法被后人否定，

所以，太极拳由陈王廷"创造说"的难以成立也就成为了一个最大的诟病。这基本上就是近二十七年来关于太极拳是谁发明的争来论去的所在。况且，因为现代化信息的飞速发展，以及近十七年来又出现了一批"太极拳历史文献"资料，譬如，赵堡太极拳的"太极秘术"，河南省博爱县唐村的《李氏家谱》等等。前者使得太极拳非陈王廷创"铁证如山"，后者使得太极拳史当中的重要人物王宗岳先师变成了唐村李鹤林先生的门生。真是一波未平，一波又起！

出于求知的目的，我查阅了有关个中问题的相关资料。抽丝剥茧之下，我个人认为问题的关键就在于陈长兴先师这里。因为，没有陈长兴先师就没有杨禄躔先师的太极拳影响力，没有杨禄躔先师创造出来的影响及所衍生出来的支脉对张三丰祖师的敬仰，就不会有唐豪先生的武术"疑古"不疑其它拳种，独疑到太极拳上来而访陈家沟后做出的陈王廷先生"创拳说"的定论。

另外，在杨禄躔先师族内及其下各支脉一直以来都是尊重"张三丰……王宗岳—蒋发—陈长兴—杨禄躔……"这样的传承次序的。但是接踵而来的问题仍然是在陈长兴先师这里出现了。按照赵堡太极拳传人们的意识形态所言，《太极拳正宗》写的很是清楚，他们的第一代宗师蒋发先生是明朝万历二年（1574年）出生。而陈长兴先师在《陈氏家谱》和《陈氏家乘》当中都标明是1771年出生。因此，这两位相隔197年的人物是不可能形成艺业上的授受关系的。所以，认定本门的《陈长兴序》是"伪作"。那么，到底孰真孰假呢？下面，我谈一下我的一点浅见。

02

事理清晰非"伪作"

首先，我们来看那些持《陈长兴序》是"伪作"的人们的观点在于，陈家沟以及杨禄躔先师的后人们都没有此"序"，那么这个"序"就是武清李氏太极拳的鼻祖李瑞东先师托陈长兴先师之名的"伪作"了。我说，这个观

点看似成立，实则不然。"序"是专门为某人，某书，某事而特作。这是基本的常识。所以，没有广为流传或者在陈氏家族内流传是不存在任何不妥之处的。这个道理和情况在诸多领域学术范畴之内都是存在的，常见的，成立的，而不止于太极拳吧？所以，怎能以此做为否定《陈长兴序》原文真实性的一个理由呢？

其次，杨禄躔先师支脉的传承次序，被那些持《陈长兴序》乃"伪作"的人们认定为是此一支脉传承错误的根源所在。但是，通过回顾历史我们可以知道，李瑞东先师是于 1851 年（25 岁）左右由王兰亭先师代师传艺的。此时，杨班侯先师 39 岁，杨健侯先师 37 岁。他们在世之时以及所传弟子皆是尊重，遵守"张三丰……王宗岳—蒋发—陈长兴—杨禄躔……"这样的传承次序的。因此，这种次序才会被其下各支脉代代承传。再者，各个支脉好似兄弟长大成人，分家独立，谁也不能干涉到谁一样。所以，认为杨禄躔先师之后的各支脉是因《陈长兴序》的影响而错误的认定"张三丰……王宗岳—蒋发—陈长兴—杨禄躔……"这样的传承次序。这绝对是不符合实际情况的武断。这也太抬举我们这一支脉对杨氏其它支脉的影响力了！同时，若真是受到《陈长兴序》的影响，为何各个兄弟支脉从没有提及过这个"序"的存在呢？

所以，基于以上两点，《陈长兴序》不应被与之看法先入为主的不同之人定为"伪作"。而以上也仅仅是从一种客观的角度去对这个所谓"伪作"的问题做出的客观解释。我们姑且不将它做为否定与我《陈长兴序》的内容不合之派系站不住脚的唯一依据。因为，定性《陈长兴序》为"伪作"的派系的传承存在真正的问题也是我对其的反否依据。所以，我们可以再由《陈长兴序》和杜元化先生的"太极拳溯始"两篇文章当中涉及到的历史人物及其出生年份来进一步加以分析。从中我们会进一步的发现到底谁有问题。

陈长兴先师生于 1771 年，这是被所有人所公认不变的事实了。那么，若按照"序"的内容来看："具之总角（9～13 岁谓总角）之年，每于读书

之暇，即从师学习武术。夫拳勇一道，真传甚稀矣。惟我师蒋先生，为王宗岳门下之高弟子……余在先生门下，学艺廿十载……"文中内容表明，陈长兴先师是在29～33岁之间学艺完毕的。

而"吾夫子幼年，亦练少林外家拳棒。于乾隆初年夏间……二客笑曰：'童子谬矣。吾二人不通技艺，岂能教诲尔耶？'年长者似有许可之意，便向先生云：'童子尔既决心学艺……'笑曰：'童子果不失信，在此等候多时矣乎！……吾师从太夫子王宗岳先生学艺十载……'"从中可知蒋发先师当时应该是在14岁以里。因我国古代旧称此年龄段的男性为"童子"。那么，我们从文中还可知蒋发先师遇到王宗岳先师是在1736年夏季。如此，依"序"文反推蒋发先师生年则应是1722～1727年。较陈长兴先师大了约44～49岁。那么，教授其拳艺大概时间应在1780～1784年。此时蒋发先师年龄在53～62岁之间。

由蒋发先师推及王宗岳先师可能最早约为1690年左右生人。两代人可能都是沿袭四、五十岁开始授徒的规律。这个年龄段也正是一名武术大家授徒课业的最佳时间。

以上是根据《陈长兴序》所做出的对于王、蒋二位先师出生年份的大致推算。因为没有任何的粉饰自己以及贴靠于哪种说法的意向，所以，对王、蒋二位先师所推算出来的出生年份与《太极拳正宗》当中的那位蒋发先生的生年记载是没有任何瓜葛的。这说明了什么？说明了对事实的实事求是。否则，以李瑞东先师的广闻和才智若是想将假的作成真的，绝对不会出现《陈长兴序》因为蒋发先师出生年份而被疑为"伪作"这样的瑕疵的。

我们要知道，李瑞东先师生于当时武清县城极为富庶之家。家中与著名的"同仁堂"的乐家在药材的供需关系上是合作伙伴，且两家还有亲属关系，故常有往来。所以，他自幼就有着非常优越的条件接受极好的私塾教育和文化熏陶。其大约应该在29岁的时候开始依次在亲王府任教师，再到皇宫侍卫处任职"御前四品带刀"侍卫。前后总共历时二十年左右的时间。这些经

历和资历就已经不是一名武师，武术家的概念性质了。他的家世，地位，涵养，豪气，经历等等让他接触到很多的当时上层社会的知名饱学人士。这反过来也对他的见闻，见解是一种丰富和锤炼。所以，截止到他1917年突然辞世，其家中的丰厚收入以及他的品德修养，武林威望都没有必要弄一篇"伪作"——《陈长兴序》来抬高自己在武术界的地位。如果是意在抬高自己，那么其目的必然是不出名利二字。可是在名利已有的前提下，还"伪作"一篇让后人诟病的"序"文。这种画蛇添足的多余败笔又怎么会出现在这样一个人身上呢？！此中情理是对《陈长兴序》绝非"伪作"的又一辩证。

我们再看《陈长兴序》的面世时间，可从李瑞东先师于1917年突然离世得到一个初步的结论：此时的武术界关于太极拳史还不存在"陈王廷创太极拳"说。因此，根本就没有任何的争论。那么，《陈长兴序》就没有任何依附于哪个争论方或者标榜自我的必要。且以李瑞东先师的聪颖绝不会在一篇所谓的"伪作"当中，将"序"的落款写成"嘉庆元年"（1796年）这个杨禄躔先师（1799年生）还没有出生的年份。

"序"的本质，我已经在前面提及是为某人，某书，某事而特作。没有大面积传播和被人知悉不是什么不可思议的事。而也正因为这个在很多对《陈长兴序》的年份持怀疑态度的问题上，我反而认为不是问题。因为我要反问一句，为什么非要认为此"序"是陈长兴先师写给杨禄躔先师的呢？"序"的字里行间又有哪处显示出是写给杨禄躔先师的？因此，由落款是"嘉庆元年"而抨击《陈长兴序》是"伪作"毫无道理可言。

另外，如果真是抱有目的的作伪，为什么不继续弄出个"杨禄躔序"、"蒋发序"、"王宗岳序"呢？并且，《陈长兴序》直至八十年代中后期才被"雍阳人"于杂志上披露。那么，这种一石激起千层浪的效果在李瑞东先师在世的时候拿出来岂不是更为极佳？显然，《陈长兴序》是对杨禄躔先师所传内容原原本本继承下来的一个组成部分罢了。所以，这样的此类缺失反而证明《陈长兴序》是实事求是保存下来的原文。而非"伪作"。

03

赵堡传承疑惑多

通过翻阅过往关于太极拳源流史的争论文章，争论内容。我发现无非是唐豪先生的调查结论先行拉开了争论的序幕。而后，本于1935年出版的在当时并没有引起太极拳界的任何争议的杜元化著的《太极拳正宗》，却在二十世纪九十年代开始成为了赵堡太极拳传人们抨击各种与其传承不合的武器，依据。而且，陈氏太极拳创始人陈王廷先生又被其单方面的认定为是他们蒋发先生的弟子。这本来与我等杨氏支脉无任何干涉。然，又因为《陈长兴序》中有"蒋发先师传陈长兴先师"的内容而将我杨禄躔先师一脉无辜的卷入其中，认定杨氏所有支脉的"张三丰……王宗岳—蒋发—陈长兴—杨禄躔……"是以讹传讹。这对太极拳这项宝贵文化遗产的继承与发展就很不好了。让学习的人无法确定到底谁才是太极拳的创始人，到底应该按照哪个创始人的留下来的理法去练。

为了帮助大家练好自己喜欢的太极拳，那么我们就好好的辩一辩到底源流问题出在哪里吧！

一，《太极拳正宗》当中的"太极拳溯源"如此写道："余先师蒋老夫子，原籍怀庆温县人也。生于大明万历二年（1574年），世居小留村，在县之东境，距赵堡镇数里之遥，至二十二岁学拳于山西太原省太谷县。王老夫子讳林桢，事师如父，学七年，礼貌不稍衰，师亦爱之如子。归家之后，其村与赵堡镇相距甚近，赵堡有邢喜槐者，素慕蒋老夫子拳术绝伦。因素无瓜葛，无缘从学。每逢蒋老夫子到镇相遇，必格外设法优待，希图浃洽，意在学拳。如此蒋老夫子阅二年之久，见其持已忠厚有余，待人诚敬异常，察知其意，始以此术传之，其中奥秘，无不尽泄。其后，有张楚臣者，邢先生之同盟弟也。想其人不卜必端，所以，邢先生又尽情授给之。张楚臣先生原籍山西人也。初在赵堡镇以鲜菜为业，后骏发，改作粮行。察本镇陈敬柏先生人品端正，凡是

可靠，所以，将此术全盘授之。"

杜元化先生根据师传口述，说他们的蒋发先生生于 1574 年。22 岁开始和一位叫王林桢的先生学了七年拳。29 岁归家。邢喜槐先生未知是哪年出生。但是通过"素慕"可知他对这位蒋发先生的拳术素来仰慕很久了，所以，"每逢蒋老夫子到镇相遇，必格外设法优待，希图浃洽，意在学拳。"可见他已经具备了经济能力，不是少年了。因此，姑且推算其最迟也应该为 1624 年生人（'素慕'必不是几个月而言。且'杜文'中称之为'老夫子'，那么，笔者姑且按之推算邢喜槐先生比蒋发先生小 50 岁。），那么，20 岁的他遇到的将是 70 岁左右的这位赵堡所谓的蒋发先生。其得艺满师之后又传其"同盟弟"张楚臣先生。

"盟弟"就是结拜兄弟范畴里中年和幼者的旧称。在古代，中年是30-40 岁的范畴，幼者年龄不超 14 岁。由此推算，张楚臣先生最迟也是 1650 年生人。如此，问题就出来了。赵堡太极拳第四代传人陈敬柏先生生于乾隆初年（1736 年）。那么，他和张楚臣先生就相差了 86 岁！就算他于1750 年 14 岁开始学习拳术，此时已经 100 岁的张楚臣先生怎么教他呢（如此高龄能尚在且教拳否？）！如果，邢、张二位先生的"盟弟"关系是指年龄相仿之人，则陈敬柏先生和张楚臣先生的年龄差距就会扩大到 110 岁左右！显然，这更是不可能的。

倘或有赵堡太极拳传人辩称杜元化先生对这位蒋发先生称为"老夫子"不代表老迈，而是一种尊重，那么权且由之而根据"素慕"一词加之"阅二年之久"进行判断，这位蒋发先生授艺时间也当在 29 岁归家后的五年左右，赵堡太极拳传人能够接受吧？此时蒋发先生若是 34 岁，以邢喜槐先生体现出来的经济能力和成熟的思想行为，假设是 20 岁没有问题吧？那么这位邢喜槐先生就应该是 1588 年出生，而非 1624 年出生了。而其"盟弟"张楚臣先生的出生年份自然也要往前推。否则，按照之前推算，最迟也是 1638年出生的张楚臣先生在 14 岁怎么能和当时已经 64 岁的邢喜槐先生称谓"盟

弟"呢？若"同盟弟"是指年龄相仿的两个结义弟兄，那1590年左右出生的张楚臣先生与1736年出生的陈敬柏先生年龄差距将是146年的授受鸿沟。这就更完全是不可能的事情了。

二，杜元化先生在"太极拳溯源"一章中所写的内容有何证据能够证明都是真实存在的？我查来阅去，没有见到任何赵堡太极拳传人在论证赵堡太极拳是"唯一武当正宗"而出示的古代文献，文件。可是，在1998年前后突然出现的"太极秘术"却如"及时雨"般的补了这个不足。但是，为何从杜元化先生著的《太极拳正宗》到后续的赵堡太极拳传人，在"太极秘术"披露之前的著作，文章当中从没有过丝毫的"太极秘术"的文字内容及相关传说信息呢？莫非这样"理法完备，武道合一"的"秘术"只有"王柏青先生"嫡传独有，那其余传人就非入室正宗了呗？那么我们说，"太极秘术"是否因为赵堡太极拳任何传人也没有而应视其为"伪作"呢？不能的话，又如何就断定我门的《陈长兴序》所交待的传承历史是伪作？

三，被奉为赵堡太极拳绝世孤本的"太极秘术"当中看不到丝毫的有关"背丝扣"之文字。寻不着杜元化先生在《太极拳正宗》当中所写的"总歌兼体用连联解"和"太极拳十三式手法起源之图"之内容。如果基因可以有突变，但是至于变的藕断丝都不连吗？

另外，李亦畬先生记载的很是清楚，他的舅舅武式太极拳创始人武禹襄先生于太极拳艺业上的受教得益于赵堡镇的陈清萍先生。但是，在所有武式所传支脉的拳谱、拳论内容当中人仍不见任何"总歌兼体用连联解"和"太极拳十三式手法起源之图"之点滴。可是武禹襄先生及其外甥李亦畬先生所研创发展形成的太极拳派系却并不逊色于赵堡太极拳。那么，武氏是通过学习赵堡太极拳什么内容得益之后而自成一家的呢？

再有，既然是最为正宗的王宗岳先师传承，为何被奉为赵堡太极拳独行于世的《太极拳正宗》当中连《太极拳论》这样重要的谱文都没有记载？而从学于陈长兴先师的杨禄躔先师一脉却不仅仅有此拳论，还连带诸多其它相

关内容呢?

四，古人取名字和今人是大不同的。名和字是两个不同却又密切关联的称呼。首先，名是指古人在儿时的称谓。即使长大后，这个幼称也只能是专属于长辈对其呼唤或是谦虚自称。字是成人之后的称谓。是在其后几十年的工作，生活当中通用于世的称呼。而二者的关联性又在于彼此的遥相呼应，绝非彼此没有半点意义瓜葛。即"名为本体，字为表德"。

简而言之，王宗岳乃是字。是王宗岳先师的通称。假设，王宗岳是字，而王林桢是名。杜元化先生既然是位能著书立传的人，怎可明知"宗岳、林桢"二者乃一人，却不称其字，反倒逆而称其名呢? 由此，在不轻易否定杜元化先生所说及赵堡太极拳的存在的前提下，对于赵堡太极拳的这位王林桢先生，我们完全可以有理由认为他绝不是我们的王宗岳先师。而是另有其人。

既然如此，赵堡太极拳传人就没资格批评我们杨禄躔先师所传支脉关于尊奉"张三丰......王宗岳—蒋发—陈长兴—杨禄躔......"这样的传承次序是错误的。更没资格认定我们的《陈长兴序》是什么所谓的"伪作"。因此，所有练习王宗岳——蒋发——陈长兴——杨禄躔——这一脉太极传承内容的爱好者们就都要以这一脉系做为自己习练太极拳的圭臬,准则。这样不被干扰，混淆的前提下，练有所成的概率就都很大很大了。

五，陈家沟陈氏后人谓"陈王廷与蒋仆之画像"中的"蒋仆"即蒋发。虽言之凿凿，却无证据确确。且在太极拳史尚无争论之际，陈鑫先生本着有即有，无即无的态度分别于 1928 年九月初二特意攥文"辩拳论"说："前明有父女从云南至山西，住汾州府汾河小王庄，将拳棒传予王氏，河南温东刘村蒋姓得其传，人称仆夫，此事容或有之。至言陈氏拳法，得于蒋氏，非也。陈氏之拳，不知仿自何人。自陈氏迁温带下，就有太极拳。"

又于九月二十二日在文修堂《拳械谱》中插入一篇短文说："我陈氏陈州府陈胡公之后，自敬仲奔齐。陈沟之陈，不知由陈州迁山西，由齐国迁山西。年代延远，宗谱失传。今之陈沟陈氏，相传由山西洪洞县迁河内，由河

内县迁温东常阳古郡，即今陈沟是也。言由洪洞，亦未有据。以陈应云说：'以与盱眙姓陈，同到过土城村，余不记属何县管。土城陈氏，尚能指我始祖陈卜所自出之墓，有碑记可凭。'要之，陈氏之拳，元朝已有大名。我始祖在明初即有大名，非蒋氏所教。至陈奏庭时，前明成手，不可胜数。陈奏庭以后，成手亦不可胜数。要之，陈奏庭明时人，蒋把拾乾隆年间人，何得妄为指说：陈氏之拳，传于蒋氏。此言大为背谬。且蒋氏实不称与陈奏庭当老夫子，人不同时，道统之深又不如陈奏庭，何得胡言乱语，启人疑惑？嗣后决不可言陈氏拳法传于蒋氏。吾所明辩，虽不能与陈氏争光，亦不至败先人宗幸。"

由此可知，在 1928 年之前的陈家沟对于"蒋仆"与蒋发是否同一个人就已经说法不一。而陈鑫先生既有文化知识，又专注于陈氏家族的拳术整理，所以，他当然能够拨乱反正的指出"蒋仆"为什么肯定不是蒋发。而不是人云亦云，错上加错的粉饰"蒋仆"即蒋发。他的这种严谨的治学精神于《太极拳图画讲义》的详描细述当中亦可见一斑。

所以，蒋发先师在陈鑫先生处又可得证不是明朝时人。是陈鑫先生在与《陈长兴序》两不相见，且各自叙述自己拳法源流之际又于蒋发先师生活年代上的不谋而合。从而指明蒋发先师是乾隆时人不假的事实。有人或言，陈鑫先生文中无蒋发之名。此乃知其所然而不知其所以然故！

《陈长兴序》一文中已经交代的很是清楚："幼时因出天花，为闷痘而毙被弃于郊野。忽被狼将头皮咬破，一痛而苏，一声大哭，将狼惊走。适有邻人经过，闻其哭声甚雄，视之为蒋氏之子也。遂抱之送归其家。后来痘痊愈，惟头皮半边成一大疤，故后人皆称先生'疤头'焉"。

可见，蒋发先师的这个疤成为了他后来显著的形象特征。故后人言蒋（发）氏谓之"蒋疤氏"。口传日久而被叫成"蒋把拾"，故陈鑫先生写成"蒋把拾"亦不为过。此皆不足以为个中且要。惟不同年代之人（陈长兴与陈鑫），叙述不同拳术源流脉络之际却能异口同声的统一口径，这才是太极拳史的重中之重。由中足见蒋发先师确有其人，又确实生活在乾隆年间。故，无论是

陈氏太极拳还是杨禄躔先师学于陈长兴先师之武当太极拳，皆与"蒋仆"或赵堡之蒋发无丝毫关系。

04 "太极"不必一家传

研究各种事物的历史，探秘它们的真相。惟原文，原物之证据最为可信，余者虽不可全否，亦不应轻信。例如，陈敬柏先生的出生年份在《陈氏家谱》、《陈氏家乘》当中都有如实的记载。这种记载于太极拳史还没有出现争执之前，杜元化先生与陈鑫先生都还健在之时，且前者并没有在其后来出版的《太极拳正宗》一书当中提出丝毫的异议。那么，我们后来人是应该尊重这个历史事实的。所以，陈敬柏先生学于陈家沟陈申如先生的记载也就是事实。

另，陈敬柏先生的后人陈铁先生以及陈三林先生于 2004 年 10 月 12 日的一份《关于对我祖上陈敬柏学拳历史一事的声明》的内容也是一证。文中说："我祖上陈敬柏，是陈家沟陈氏第 12 代人……由于我们祖上是陈家沟人，受陈家沟太极拳的影响很深。所以，12 世祖陈敬柏早年就跟陈家沟陈申如学习太极拳……近些年来，有些人不知出于什么目的，随便篡改我们祖上的一些历史，有的写书否定我们祖籍陈家沟的历史，有的讲陈敬柏是赵堡王圪当村人，还有的否定我祖陈敬柏跟陈家沟陈申如学拳的事实，胡说他是师从张楚臣，是赵堡太极拳的第四代传人，使我们感到莫名其妙，同时也很气愤。"

我们若还置这种有人证，有物证的事实而不顾，那就是自欺欺人了。这样下去，小对自己门派的发展，大对这个民族传统宝贵文化遗产的发扬都将是一种罪过！

我们由证据证明的事实进而可知，陈鑫先生在其《太极拳图画讲义》中所言："明洪武七年，始祖讳卜耕读之余，而以阴阳开合运转周身者，教子孙以消化饮食之法，理根太极，故名曰太极拳"。亦应不假。此中历史虽无证据确信其真实无疑，却亦无证据否定他记载的事情绝对没有。为何要这么说呢？因为"太极"不是私有文化遗产。"太极"的理是通用和共用的。毫不为过的说，"太极"存在于一切当中。因此，陈鑫先生说："理根太极，

故名曰‘太极拳’。”在广义上来看待，他这么说自己祖先创了陈氏太极拳是没有任何不妥的。

同理。如果，陈氏家族祖上可以"理根太极"，"以阴阳开合运转周身者，教子孙以消化饮食之法。"那么，其它古人又有何不可如此类似的创造发明自己的太极拳呢？所以，我们杨禄躔先师所传下的各个支脉遵守"张三丰……王宗岳—蒋发—陈长兴—杨禄躔……"这样的传承次序是成立的。从这个侧面可以再一次证明《陈长兴序》不是"伪作"，而是原作。

再由《陈长兴序》的成立让我们可知，陈长兴先师所传授给杨禄躔先师及其后的支脉皆源于武当张三丰祖师。虽然，唐豪先生等人通过考证《明史》得出张三丰祖师在正史当中并没有创造太极拳以及会太极拳的记载。但是，太极拳当中丰富的道家内涵，成熟的道家修炼体系才是武当拳法各个支脉的营养价值之所在。因此，哪怕是仅仅从内在的法理贯穿于我们所习练的拳术本身来看，我们尊奉张三丰祖师为我们这一支脉的源头也是不为过的。

且，明末清初的大思想家黄宗羲先生（1610～-1695年）曾为武当内家拳传人王征南先生做"墓志铭"："少林以拳勇名天下，然主于搏人，人亦得以乘之。有所谓内家者，以静制动，犯者应手即仆，故别少林为内家。盖起于宋之张三峰。徽宗召之……三峰之术。百年之後。流传於陕西。而王宗为最著。温州陈州同。从王宗受之。以此教其乡人。由是流传於温州。嘉靖间张松溪为最著。松溪之徒三四人，而四明叶继美近泉为之魁。由是流传於四明。四明得近泉之传者。为吴崑山、周云泉、单思南、陈贞石、孙继槎。皆各有授受。崑山传李天目、徐岱岳。天目传余波仲、吴七郎、陈茂弘。云泉传卢绍岐。贞石传董扶舆、夏枝溪。继槎传柴玄明、姚石门、僧耳、僧尾。而思南之传。则为王征南。"

另，尚有明万历年间首辅（相当于现在的国务院总理），大学士，沈一贯先生（1537～1615年）在其《喙鸣文集》卷19的《搏者张松溪传》中写道:"我乡弘正时，有边诚，以善搏闻。嘉靖末，又有张松溪，名出边上。张衣工也。

其师曰孙十三老，大梁街人，性麤戆。"

由以上两位真实存在且是做大学问的人可知，王征南先生是真实存在的，其技艺是自张松溪先生三传而得。而张松溪先生之师名为"孙十三老"。上溯又可追至温州陈州同，再追至陕西王宗，终为张三峰（丰）。所以，张三丰祖师由此记载可知是传有拳术的。然，或有其人对黄宗羲先生在"王征南墓志铭"当中提及的"张三峰"、"宋徽宗"颇有异议。笔者认为这类具有异议的问题贯穿于太极拳史的始终的问题根源就在于古代传承的特点之一：口口相传！

翻开历朝历代的正史，第一，有关武术方面的内容乏善可陈；第二，没有什么武术拳种创始人的记载备案。中国各门各派的武术就是在这样的"姥姥不疼，舅舅不爱"的历史氛围中"野生野长"的。

因此，直至明末清初，当时习武之人也没有搞清楚张三丰祖师的出生年份。再者，黄宗羲先生出于所作"墓志铭"的主要人物是王征南先生。所以，根本就没必要考证张三丰祖师。只能是人云亦云的一笔带过。但这却足足将张三丰祖师的出生时间提升了最少一百八十年有余。这就使得张三丰祖师虽然可以通过"王征南墓志铭"证明其传下了武当内家拳，却又在极有分量的黄宗羲先生笔下扰乱了张三丰祖师的存在年代。如此，张三丰祖师横跨宋、元、明三个朝代三百多年的不切合实际反而成了后世很多人笔伐口诛的把柄。

由上综诉可知，张三丰祖师是传有道家拳术的。陈长兴先师传给杨禄躔先师的拳术是从蒋发先师处学来的武当山张三丰祖师脉系。不同于他本族的拳术。所以，无论是拳式名称，拳式架子，创立根源，练习方法等等，杨禄躔先师所传支脉和陈家沟本族所传习的都有着一定的区别。

然，我等杨氏支脉虽与陈家沟陈氏世传太极拳有着不同。但是，从感恩

于陈家沟的陈氏十四世陈长兴先师而言，我们是尊重与陈长兴先师有血缘关系的族人和陈氏本族的太极拳的。另外，从"太极"之理乃民族所共有，明晓其义亦可为私用的角度出发，陈氏祖先研创的本族之拳称为陈氏太极拳也是值得我们去尊重其心血及独特之处的。杨禄躔先师在世之时是如此，我等后人亦是如此。敬人者，人亦敬之！

（三）
被世人遗忘了的十三势！
作者：吴志强 薛文宇

形意，八卦，太极在过去被称之为上三门。它们的练法各异。之前提到孙禄堂是从形意拳到八卦掌，最后不得不再从太极拳上去寻求自己的瓶颈突破。他是被挤兑的没有办法了！而太极门有着自己独特的一套练习内容和体系。并不是今天的人们一上来就学的那么一套或几套拳架就能完事的。也不需要借助别的拳种练习之后再去习练它。

之前已经说过，李瑞东一开始是从八门五步十三势学起的。由此又衍生出八八六十四式拳架。可见在过去，这个八门五步十三势是学习太极拳的第一步无疑了。在李氏留传下来的功法当中还有一个"三三九乘元功"。这个功法那可真是太好了。因为太极拳与其它拳术的明显区别之一就是处处都是圆，一动就是圈。只要是圆圈就肯定有圆心的。这个圆心就是丹田！

而无论多少的圆圈，归根结底都无非平，纵，横三种形态罢了。练习的时候人体三节的每一节都做一次三圈，三三相乘得九，是谓九乘。这种围绕着丹田的练法在古法当中也叫做返本还元。是谓元功。这种练法在整个过程中讲究的是"外部以柔和匀称为重要条件，内里则以气化力为不二法门"。突出了"拿住丹田练内功"的旨要。毫不为过的说，古传之法创立形成的睿智与珍贵远远不是我们今天的人们所能想到与超越的！

因为年代久远，我们如今已搞不清十三势为什么在当今普及的太极拳当中失传了。间或有名十三势者而观之，亦非古法原貌。甚或还有名曰十三个

式子的就更不是那么回事了！在古本当中对十三势是这么说的："太极拳者，一名长拳，又名十三势。长拳者，如长江大海，滔滔不绝。十三势者，棚、捋、挤、按、採、捌、肘、靠、进、退、顾、盼、定是也。"这里的"如长江大海，滔滔不绝"实际说的就是十三势演练起来的连绵不断。这也是杨禄躔起初给人演示的时候为什么会被称做绵拳的根由所在。太极拳只要练有所成，当会具有一派柔中寓刚的自然气象，更何况已功至大乘的杨禄躔呢！所以，那种谓之绵拳是软绵绵的说法纯粹是以讹传讹，

真正的十三势每个字都有单独的一套练法，它也是功法。拳谚说的好："练拳不练功，到老一场空。"学太极拳的人这么多，可久练有成者却很少。原因之一是学和练的次序不对，原因之二就是拳里无功。其实，太极拳初步的功法就在"柔和匀称，以气化力"这八个字上。李瑞东对此曾做"初练所忌"一文以昭示门内弟子。

"夫初练者，受教之始，宜端趋向，以立根基，最忌粗心浮气，精神不属，眼不顾手，手不顾脚，此谓之"瞎练"。尤忌身形不活，手脚不随，即用猛力。盖用猛力者，是欲显其力。殊不知力与气连，气与神通，岂有身形不活，手脚不随，处处尚自夺力而反能显力者乎？故此谓之"痴练"。如要避免上述二病，惟平心静气，注目凝神，轻摇之以松其肩，柔随之以活其身，徐行之以稳其步。待致肩松、身沉、步稳，然后镇头领气，以气催力。力顺遂则气自流通，气流通则力自沉重。由是本所之学拳，时时演练，切勿间断，务期纯熟，则眼到、手到、脚到，自有不期然而然者矣（意即不用去求而效果自然就会出来）！"

能明其义，静其心，践其行，则前面的八个字自然就渐渐能做到了。做到了这八个字，内外自然就相合了！练太极拳处处都要讲究一个合字，没有合怎么行！合不住就是散。散则阴是阴，阳是阳。那和平常人的运动也就没有什么两样了。

十三势是先从（中）定开始下手练习的。（中）定在五步当中当中对应

的是土，为中和敦厚之性。土在"易经"当中对应的是坤卦，坤卦在《象》中曰："地势，坤；君子以厚德载物。"而在《象》中亦曰："至哉坤元，万物资生，乃顺承天。"这里说的都是坤土乃承载万物的根本。乾在上，为头；坤在下，为脚。因此，（中）定二字离开脚是不行的。

说到这里需要指出的是，许多人学太极拳却不学传统文化。自己不懂，还跟着别有用心的人穷嚷嚷太极拳是武术，和文化没有什么关系。我们如果静下心来揣摩太极拳的原理就会发现，太极拳如果没有传统文化的这些理论就无法形成这种拳术练习所遵循的依据和标准。所以，自身没有文化，以及不去尊重和学习这种文化的人想练好太极拳那怎么可能呢？

在道泛于俗后，不懂的人越来越多。而懂的人在教的时候也不这么说了。往往只是浅尝辄止的说：松沉到脚；其根在脚；劲起于脚。而不从传统文化的原理角度告诉学习的人为什么要这么去做。譬如，我们练太极拳的人都知道得松着练。可是松到什么程度是松的标准，松到什么时候就够用了却不得而知。其实，中定就是通过松沉到脚练出来的。能松沉到脚就是初步放松到位的标准。松到脚上的反作用力能被借上来并为我所用就是松的火候恰到好处。能把脚下的作用力和反作用力来来回回的衔接转换，这非得具备轻灵之能而不可。"轻灵活泼求懂劲"说的也有这层意思。这种功夫的具备又必须要先在静态的定步势（无极桩）中才能求得雏形。（中）定实际就是脚下的定和腰这个中的合称。

十三势之中定的这种练法在古法当中称之为归根复命。意思就是通过这种松到脚下的方法对后天杂乱的身心进行一个调整，理顺。以此力求能够恢复到人们刚出生时的那个状态。然后以此状态按照这种拳术的原理要求来构建一套新的动力模式。如果不如此，则习练者脚下无根，腰和腿不能形成真正的统一。那么，也就无法做到"有不得机不得势处，必于腰腿而求之"的功效了。

（中）定的训练过程在古法里也称之为百日筑基。大约九十天到一百天

就能够在脚到小腿这里有明显的立地如柱的感觉了。这个时候就可以借助地力做为整个十三势练习的推动力了。这种能够借助大地之力而不用过多的本力的做功方式就叫做"用意不用力"。在五行当中，土居于中位，是构成水、火、木、金和谐运转的关键。这种原理落到实处，就是于进步势，退步势，顾盼势当中也要做到中定，中和的状态。只有这样才能练出处处不离中，不丢中的涵养功夫。当地力无论是在进或退，在顾或盼当中能够随心所欲的从脚下借上来的时候，就可以进入棚、捋、挤、按、採、挒、肘、靠这八门的内容练习当中了。

这八个字也是每个字对应一个练法，练的是人体的不同部位。它根本就没有具体的招式和名称。譬如，棚势练的是"棚在两臂，棚要撑"，这是棚的练习侧重点；捋势练的是"捋在掌中，捋要轻"，这是捋的练习侧重点；挤势练的是"挤在手背，挤要横"，这是挤的练习侧重点；按手势练的是"按在腰攻，按要攻"；採手势练的是"採在十指，採要实"；挒手势练的是"挒在转肱，挒要惊"；肘手势练的是"肘在屈使，肘要冲"；靠手势练的是"靠爱肩胸，靠要崩"。静心观之，从头到尾也没有一处习练部位的重复。而且习练的目的非常清晰明确。这对于初学者而言，在复杂的拳架子当中是根本就没法做到的。但我们现在却是赶鸭子上架，自己也是上不去硬上。我们平心而论，无论你练了多久的太极拳，你真的是从这种古法当中开始习练的吗？

通过以上具体的练习，人体的这些部位功能就会被一一开发出来，然后因势利导，要哪有哪，这就是所谓的"一圆之内，八法皆备"。再然后就可以进入单练，双练；单行，双行；单操，双操；单杀，双杀的各层功夫的学习了。其间再配以"沾、连、粘、随、牵、拨、合、进"八种技法的训练，以及"开、合、升、降、提、举、吞、吐"八种用法诀窍。这些都是层层递进，极为丰富的练法体系。现今的拳架子是没有这些内容的！

十三势的练法，内容相对于现今的一套或几套拳架子肯定是很高，很丰富的了。但即使如此，他在杨禄躔所传下来的习练体系当中也不过仍是基础

罢了。因为它还是相对简单化了。在李氏所承传建立起来的体系当中，还得要通过习练五星捶和奇门拳才可逐渐接近于实战。其中奇门拳拳势的复杂性和实用性的创编是现代人无法想象的。李瑞东在世的时候，北方武术界管他的太极叫做"武太极"，"野蛮太极"。因为，他所继承和留传下来的太极拳极为注重实用性，实战性。每一个式子都是建立在"上打咽喉下打阴，中间两肋并当心，下部两臁合两膝，脑后一掌要真魂"的目的上的。与杨班候当初的打法同根同源。

在他的整个太极拳习练体系中，确立了八刚（反弓、箭督、风猛、炮燃、雷震、电闪、山崩、刚硬）十二柔（轮转、球滚、胶粘、磁吸、木漂、水流、绵软、金柔、针尖、丝缠、箩底、平准）这一刚柔相济的特点特色。八刚十二柔当中就包括了螺旋，缠绕，拧裹，惊弹等内容。其既细腻又丰富。所以，我于前文写道，王兰亭在无心之下的代师传艺却为我们今天的太极拳界留下了一笔宝贵的太极遗产。

李瑞东所继承并留传下来的太极拳内容要比现代各家完整的太多了。虽然，因为一些历史原因，这一支流从上个世纪五十年代到九十年代的快五十年的时间里，被压迫于京津冀一隅而未得到长足的发展，但也正因如此，它在没有普及的前提下才幸免了其"原生态"像其它太极流派那样受到过多的破坏。

（四）
欲要拳成 须从桩始
作者：吴志强 薛文宇

武术不知从何时开始有了内外家之分。但从文字记载来看，有"翻外家而成内家"一说。也就是说，内家拳是从外家拳上而来。从事物发展规律来看，一种技艺在达到极度成熟之后的升华就此而言是说得通的。既然如此，那么所谓的外家练法当然就不能被漠视。

在《少林拳秘诀》一书中有一句话颇为引人注目："欲求技击妙用，须以站桩换劲为根始，所谓使其弱者转为强，拙者化为灵。"此处说的就是开始的时候怎么去习练。怎么去习练呢？就是站桩。

现代人学太极拳没有几个是从站桩上开始的，也没有几个是站了很长时间桩的，更没有几个能够搞清楚太极拳的桩到底是干什么以及应该从什么桩开始站的。自古以来，任何一门拳术的形成都是从简到繁的丰富。这和文字形成的道理一样。这样，就逐渐形成了一个习练的内容体系。

可看看现在呢？一上来就学拳架子，一辈子就是翻来覆去的各种拳架子。如果拳架子是决定习练太极拳效果的根本，那练了很多年，会的很多，拿过奖牌的大有人在。可功夫呢？肯定是没有什么的。练习的体系都存在问题，能有功夫才怪了去呢！

那我们说拳架子没有用吗？那当然不是。这就好比中学，高中，大学不可能没有用的道理一样。但小学的内容又岂可忽视，忽略呢？而现在的情况却恰恰是这个样子。久练无成，练了效果不好和这个都有很大的关系。

站桩和练拳本就是一个关联性极强的整体。它既是筑造练拳根基的初期练功方法，又是贯穿于修练始终且能达到极高艺境的必须。站桩的人也不是没有，但目的各有不同，方法也是各异。常见的多是两手体前环抱的那种浑圆桩。这不能说是不对。但是直接一上来就这么抱桩肯定不对。

正如《少林拳秘诀》所言："站桩换劲为根始。"初始的站桩是为了换劲。而初步的换劲就是把杂乱的理顺，把飘忽的落实。不这样，又怎么能彻底的打破原有的生理力学构造以获得合乎拳术要求的重建呢！所以，一开始的时候所要做的就是一个字：舍。

舍是很不容易的一件事。因为肌肉有记忆。所谓的病来如山倒，病去如抽丝。几十年形成的思维方式和用力习惯想一下子就能改过来，世界上是绝对没有这样的道理的。那么，在还没有把一身不合拳理的那些毛病治好之后就开始动作，这更完全是说不过去的。所以，不能一上来就站浑圆桩。

不站浑圆桩站什么桩呢？当然是无极桩。我们李式太极拳承继道脉，严格遵循着老子所说的"为学日益，为道日损"。损就是减法。减通于简。大道至简。由繁归简的过程就是渐与道合。那么，除了无极桩还有什么能更加合理的做为"换劲为根始"的方法呢？

有人以为无极桩就是往那一站。那不叫大道至简，那叫认知肤浅！这里是有其诀窍的。按照这个诀窍去做，就能松下来，松下来就会动。人们平时为什么不会动呢？就是因为没有松，总是紧张着。所以，无极桩的奥妙在于那个动。只有这样才能逐渐生成太极劲。无极生太极嘛！太极劲只能从无极桩里练出来。

有了太极劲再学和练拳架子就不一样了。功夫这东西光有劲还不行，还得会用这个劲。而且还要力求庖丁解牛般的游刃有余。说好听点也叫做"神以知来，知以藏往"。这种功夫非得从拳架子里去求而不可。如果说站桩是不动的练法，那么拳架子就是桩的动态练法。所以，太极拳的行功走架在过去也有"太极，一步一个桩"的说法。

拳架子的学习是积手为招，积招为势，积势为套路。套路当中的手脚身三位一体的全融性修炼及攻防之道的训练，是积柔成刚和以柔用刚的最好方法。是通过拳术能够获得"全体大用"的最简练的方式。任何一门的高手，宗师没有不练过拳架子而能成就的。就是以桩功著名的王芗斋也是有健舞这等习练的高级内容。

通过与道相合的站桩方法的内修外练的功夫可以为太极拳打下"八法"的坚实基础。站桩与拳术在过去的太极拳体系当中要求非常的严格。站桩能够获得劲力上的奥义是毋庸置疑，无可代替的。但劲力的纵横随心如果不通过拳术上的练习也是绝不可能的。

拳术的妙用以及能让弱者转为强，拙者化为灵，这必须得先从站桩换劲上得来而不可。换劲的第一步就是上下劲的生成。上下是人体前进，后退，左顾，右盼的根源。古人说，"得其一，万事毕。"这个一就是上下劲。

既能于"静练"中求得动用的技击功夫，又能于动而用之中练就保持静的功夫。最后达到"静中触动动犹静"的拳术艺境,那就可达太极的上乘之门了。如果单纯以静或动去求索太极的功夫艺境则绝对是不对的。如果顺序不对或体系不全，又怎能最终成功呢？！

<h1 style="text-align:center">（五）</h1>

桩功在太极拳理的作用

作者：吴志强 薛文宇

站桩在中国的拳术当中是一个根本性的问题。这种方法、方式在世界上的其它运动内容当中几乎是没有。更不用谈及在这件事上的深入了。站桩为什么被我国拳术如此重视？就是为了在运动当中能时刻保持脚下生根。脚下无根，功夫不深。没有做到脚下生根，你和平常人就没有根本性的区别。这就是站桩的首要目的。这是所有的拳术都无法规避的要点。

但问题就在于站桩也是有其意味深远的原理的。譬如现在很多人无论是练什么拳的几乎都是从浑圆桩上开始。这其实是非常错误的。很多人不知道。一天还站的有滋有味,理直气壮。我常说: 物有本末, 事有始终。浑圆桩没有错，但不以无极桩做为入手就是错。

无极生太极，太极生两仪。这是天地之间万事万物的生发过程。你站桩逾越它能对吗？说难听点，没有经过从无到有的受孕以及渐渐的生成，直接就在母体当中出现了四肢俱全的婴儿那可能吗？所以，拳论对此说的好：虽变化万端，而理为一贯。你什么练法都不能逾越从无生有的: 道生一, 一生二, 二生三这么个过程。

无极桩顾名思义：无形无相无分拳。它没有具体的动作。只是要求两脚分开，两臂自然下垂。眼平视，头正直。然后从脚下开始依次的逐节往上松。最后松到手指结束。在这样的过程中人体会产生自然而然的前后摆动。

练太极拳的 人总是找松，可是不知道到底什么是松。也没办法练到真正

的松。今天我告诉你：动，就意味着松了。为什么？你平时身体会自然而然的动吗？不会！因为什么？因为你紧。就这么简单。你说你放松了也没有动。那我告诉你，你那叫懒。

无极桩按照练法的要求就能做到松。但它又不会形成懒。这种松而不懒是因为里面有紧的成分。松和紧来来回回的调整就能产生人体前后的动。在前后动的基础上再逐渐形成上下的动。这个动就会慢慢涉及到腰腹跟着动。

这样的练法就是太极拳重中之重的中定内容。这样的情况下逐渐形成的劲就是太极劲儿。这是王宗岳所说的：太极者，无极而生的隐藏于背后的秘法。可很多人都把这句话当成了哲理去认识。

有了上下劲儿再练浑圆桩和没有上下劲儿直接练浑圆桩是绝对不一样的。浑圆桩是什么？上肢圆，下肢圆，脊背圆。撑圆，抱圆，扣圆。各种圆交叉叠加到一起，在上下劲儿的作用下，再形成前后，左右的对拉拔长。这样练出来的就叫做六面力。后续还有其它的桩功内容，并不是我要阐述的侧重，所以就不说了。

很多人看到了上面说的理和法会心生喜乐。知道了站桩原来是这么一回事。可这并不是古传太极拳的练法体系的内容。虽然站桩是必须要站的。但是在古传太极拳当中，通过无极桩生成太极劲之后，就不再按照浑圆桩的程序去练了。

《太极拳论》实际是一篇古传太极拳练功的次第秘法。在太极者，无极而生之后，就开始进入动静开合，阴阳虚实的练法内容当中了。现在太多的人在没有练出中定，没有练出太极劲儿的情况下就直接练拳架子，你当然不会有什么根本性的变化。郑曼青说的好：什么都可以给对方，唯独中定不能给。中定如果都没了，人都拔根了，还谈什么阴阳，开合那不都是瞎扯嘛！

其实，太极拳练的也是六面浑圆力。但太极拳的浑圆力不是通过筋骨的六面撑抱而练出来的。这是它和其它拳术不一样的地方。所以，在通过无极桩练出上下劲儿之后，它开始于动态当中通过自己独特的方式开发六面浑圆

力。但严格意义上来讲，这么说是非常不严谨的。

因为拳名太极，顾名思义——循其理而象其形。这个形就是太极图的那个圆形。太极拳的千变万化都出不去这个圆。离圆非太极也！所以，拳谱里有：勿使有缺陷处，勿使有凹凸处，勿使有缺陷处这么一说。而这种外在形态的保证又必须要建立在：气宜鼓荡，神宜内敛的基础上的。

如果说，太极拳的外部好比是气球的皮，那么，以内部的气充皮自然就可圆融饱满。而用力撑开，拉扯却都无法做到形体的这种真正的圆融饱满。因此，在古传秘法当中有：以气化力一说。没有气感，就不能做到以心行气；不能以心行气就做不到以气运身。做不到这些，你说你练的那个是太极拳还是太极操？

太极拳有：用意不用力这么一说。不用力怎么实现拳术的动静开合？难道是用气吗？当然不是。那么说就是伪科学。那怎么用意不用力才能办得到呢？从无极桩中所生发出来的那个太极劲儿就是干这个活的。

太劲儿不是力，而是一种敏锐的感知。通过这种感知而能超越常人的对大地的发作用力产生借助。通过这种感知与借助才能真正实现：劲起于脚，发之于腿，主宰于腰，形之于手指的节节贯穿的效应。

太极拳讲究借力。在体练的时候指的就是借助这种外力。借助大地对人体的反作用力而免去了用自己的本力去练拳。本力参与的越少，人体就越松，人体越松气感就越足。所以拳谱里对此说的很明白：有气者无力，无气者纯刚。

这种练法所形成的周身浑圆当然和浑圆桩练出来的是不一样的。所以，太极拳有太极拳的练法。否则，如果和别的拳术一样，此拳还叫太极这个虚名有什么意义呢！太极拳为什么不以站桩为主？如若聪明的你，读完，你应该知道了！

（六）
大 道 至 简

当今太极拳界，很多人都是理论专家，说起理论一套接着一套，似乎理论说得越多，自己的功夫水平就越高。其实，太极拳的基本理论、运行规律和修炼方法都是极其简单的，简单到一页纸就能说完，简单到令人难以相信，简单到不得不多做一些解释。正所谓，"真传一句话，假传万卷书。"

拳论说："太极者，无极而生，阴阳之母，动静之机。"《道德经》："为道日损，损之又损，以至于无为，无为而无所不为。"唐代李道子所著仅有32个字的《太极歌》，还有金庸说："太极拳修的是身心的平衡！"等等，都是极其简单道出了太极拳的基本理论和修炼方法。而我们常常把这些本来简单的理论复杂化，结果越弄越糊涂。

世界可分为无极、太极和多极三个状态，这只是认识上的分别，三者实质本无分别，我们所处的多极世界不过是无极世界的展现。当我们学会返璞归真，从多级态回归到无极态，则会发现，所有的一切都是从无极这个源头生发出去，一切最终都回归于无极这个本源，如来如去，来去一条路，根本没有分别。换句话说，从源头上看问题，则一切变得很简单，所以说"大道至简"。

那么在太极拳的修炼中，该如何应用大道至简这个法门呢？我认为有三：

1、一念代万念（即六祖慧能所讲的"无念"）：得"一"而得天下，我们常犯的错误是"多念"或"杂念"，多念即是同时想"摸壁"，又想"轻"，又想"空"……结果思想负担过重；"杂念"是一趟拳里面，前一会想"轻"，下一会想"光"，杂念丛生而极度耗神。正确的做法是：一趟拳，一个念。比如起了"轻"念，整趟拳就该从头到尾用这个"轻"念来打。

2、信息灌入法：无极态就是信息态，这些信息本来具足，我们不妨用本体的一个相，比如"光"的信息从百会灌入全身的细胞，百会靠近大脑，不用经过大脑的分析，"嘭"的一声，信息即可灌入，瞬间普照大地，犹如

小太阳从上到下照亮全身，全身每一个细胞都透亮光明，并扩散到十分虚空之中。头顶三尺有神明，用天根所吸收的是宇宙虚空的能量，是明心见性的至简法门。

3、持咒法：《心经》的最后一句话是咒语，也就是佛的密语，这个咒语只需要你内心相信，一心持念，不需要去理解，因为它本来如是。我们练太极拳也可以用这种方法，当我们难以理解某个规律时，比如"轻"的练法时，与其努力去寻个究竟，不如在心中持咒一般无声起念："点点轻，点点一样轻，点点至始至终一样轻。"不求其解，相信坚持，践行体悟，终究有一日，莫名心明身知。

（七）
感悟无极后方能成为太极明白人

我几十年来几乎跑遍全国各地求师访友学习太极内功。求师访友目的就是需要寻找明白老师指点提升。武学上遇到瓶颈会几年甚至几十年一辈子打不开心锁。我有幸碰到了几个明白的修道艺师父，指点修道高境界就是认识感悟无极认清万物本源；由衷会感叹一灯能破千年暗。

一、无极零状态的提出和表述

零状态，实际上是无极态、中定态、无为态、常态、静态、绝对态、无念态、全息态、完整态的不同的文字表述。因为它是事物本源的表述，事物的本源是常态，是绝对态，是绝对的普遍存在的真理，所以，它是可以从不同的角度、不同的范畴去加以说明的。

1、文字说明的局限。因为文字是极性的产物。故佛说："说不得，说不的"；又有说："道不可言，道不可传……仅仅用极性的语言去表述本源，存在极大的局限性，是无法阐述清楚本源的究竟的。

2、零状态可以用数轴、物理方式来表述，固然，"零状态"也是文字表达：但它兼具抽象化、具像化、形象化的特点，所以有益于同道的理解，更容易

契入道佛的本体（即万事万物的本源）中。

3、任何表述都只是方便法门，只是工具的使用罢了，明白了，就不要执着之。

金刚经云：是故不应取法，不应取非法。以是义故。所以有"佛法非佛法"的佛偈。

二、 零状态（无极态）的两个机制（自然法则）

1、显示机制。无名为天下始，有名为万物之母：太极者无极而

生：道生一，一生二，二生三，三生万物：佛说：一念无明起，山河大地生。都是对道显示机制的表述。太极图S线为心念线。我们就知道太极和无极的分水岭在于有否心念线（S线），

它反映了人类用心认识和了解世界的认识观。用一句话简而括之："即心生万物"也。

太极的修为奥秘在于S线（心念）的修为，是性命双修，是转心态，转正觉：是去极性化，是去单纯的物态化，是去单纯的自我。

2、返璞归真的机制（也就是格物致知的机制），也就从显示回归本源的过程。

太极和多极是无极的显示，是无极的幻化、显像、梦境…无极是太极、多极的回归（本源）。起点就是终点，终点就是起点。生生不息、永无止竭.

太极修为一个重要法则是活在当下。

活在当下就是不要停住。当下就是过去、未来两极的不断延伸的交汇点。活在当下就是明道、合道。

守着我们心中的无极，寻找零状态。无极态（零状态）的妙用

①道德经云："冲虚而用之，或不盈"。这就说，无极态是无量无边的，是全息的、完整的。它是随缘而变，随缘不变的。宇宙的万事万物，都是从无极中来。都是无极显示和幻化出来的相、梦。这种显示是无穷尽的，是周

遍法界。

人与自然（此自然不是自然界的所谓自然，而是道法自然之"自然"，是本来如是，"无解"的自然），人与万事万物，本是一体一相的（一元论）。"多言数穷，不如守中"。太极拳修为必须守住你心中的无极（零），一切来源于零，一切复归于零。本是如此，无证无修，体悟而已，按此"办理"而已，遵照"菩萨"安排而为之而已。

零状态（无极态），是全息态、完整态。所以，处于零状态的人，是我不是我，我就是天，天就是我，能了知万事万物的信息，这是无念无为的。那么，我们又应该如何理解和感知太极拳的武术效应和武术功能呢？太极拳习练修为者必须明白，习练太极拳不是为拳而拳。习练者必须通过对太极拳的习练，通过太极拳这一载体，明白太极拳来源于无极（王宗岳拳论云：太极者，无极而生，动静之机，阴阳之母也……通过太极拳的习练，使自己的心性回归无极中，回归零状态中，随时可能探知万事万物信息。所以太极十三势就是演释以无极态、零状态探知信息（这种探知是无念、无为、无形的），从而据对方的信息作出随顺的反应，这种反应就是（有念、有为、有形）的信息处理过程。这就是体、相用一致的道理。总而言之，归零是修道的最高境界

归零是修道的最低要求零状态在身体的感应。当我们在修为中，用心身感悟到无极，零状态的"状态、属性"等等时，我们的身心将随着思想和精神的升华发生对应性的感应。

我们感觉到视野开阔了。感知到宇宙世界的无量无边，不生不灭的道、佛实相。

其次，我们可以感知，宇宙万事万物（包括我们人类整体或个体）是有量的，是渺小的，是无常的，是有生灭....这种生生灭灭的情况存在于不生不灭的零状态中。明白这些才能如《心经》所说："心无挂碍，无挂碍故，无有恐惧、远离颠倒梦想，究竟涅槃"了。

再次，我们可以感悟到，人类所有的行为、思想，具体地作为太极拳的

修为，其修为目标及参照物不在物态、能态上，而是在信息态上，也就是无极态上，在精神层面上。千万不能陷入以物取物。

再其次，我们可以感应到我们的身体和宇宙是一体一相的，不可分割、不可抽离的，我们的身体就有种无实无虚的奇异妙觉无法表述。

如何寻找零状态？

说寻找实不是寻找，因无校的属性、状态等等是本自俱在的。如果说："我去寻找"、"我去理解"、"我这样理解"，这已经犯了大忌。求不得，不求不得：练不得，不练不得，体晤而已。体晤与动作无关，与比量思维无关，与逻辑思维无关，体晤要类用右脑的功能，要明白"为学日增，为道日损，至于无为，无为而不为"的道理。至无为，不动念（不思善、不思恶），离本源就不远了。古语曰："一念起，一念止，到了无念才是真"。去除极性，回归非极性的零状态中。

大道从简，佛道怎么说，照做不误，诚信生灵。

寻找菩提（无极态、零状态），必须在极性世界中寻，只有充分了解极性，善待极性，知其极性，才能寻到"菩提"。而且这种菩提必须回到极性中检验其真实不虚性、当自性开启时，就是佛，所以众生即佛，心即是佛，具体到太极拳的修为，要注意以下几点：

正确对待输赢，真功夫往往是从输中求得的。

正确看待正宗、名门、经典、老师，学会分层次看问题。不是看他的名相，而是看他的究竟。

多做模拟死亡游戏、死只在是否存在零状态的瞬间转换。说简单些就是，在太极拳及推手的演练中，无零状态即死，有零状态即生。

以上个人肤浅认识，既不真也不假。

（八）

练太极如何运用丹田分阴阳呢

整个太极拳就两个式子——阴和阳。《拳论》云："动之则分，静之则合。"分什么？就是分阴阳。阴阳本来是合一的，但起心动念（S心念线转动）则分出阴阳，正所谓一念无明起，山河大地生！所以玩太极就是玩阴阳，没有阴阳就不是太极拳。

那用什么来分阴阳呢？用丹田去分！因为丹田是心。洪启嵩先生所著的《放松高手》里有一句经典的话："心是丹田，思考用丹田！"所以练丹，也就是练心！用现代语言来说，丹是110，是信息指挥中心，是意念的源泉，是肢体动作的指挥官。心生万物，《道德经》中的"一生二"，也可以说是"丹"生出阴阳两仪。

所以，提手不是"手提起来"，而是"丹带手起来"。同理，丹转而非身转，丹移而非步移，丹的延伸而非伸手伸腿……我们研习太极拳，就是要在"丹"这个"110"的指挥下，达到内在和在外的和谐统一。

举例，起势完之后，脚没有分阴阳。怎么分呢？一只脚不动，丹田往另一只脚移动，于是分出了虚脚和实脚。两点需要注意：一是身子不能动，也不是不动，而是相对不动，是丹带着身体慢慢移动；二是虚脚要带实意，实脚要带虚意，看上去已分阴阳，其实一直是合着都是阴阳。

太极拳盘架子要求"上身一条线，两脚阴阳变"。太极拳打人则不是用手去打人，而是通过阴阳变化去占领对方的空间。如掌心朝下变朝上作用于对方身上的阴阳变化，则产生一种势能，"入侵"对方的"生存空间"，让对方站立不稳，易如反掌把对方发出。可以说，太极每一个招式都是阴阳变化！

（九）

如何理解修道解结丹之法门

我们说"划弧用丹田"，那么什么是丹田？它到底在哪里呢？它真的存在在吗？它是什么样子的呢？中医把丹田分为上中下三个丹田。可见在理论上，丹田是存在的。但在实际上，我们对丹田又是看不见和摸不着。所以，丹田既是有的又是没有的，可以说是"似有似无"。

通过古人的感悟和训示，也通过自身的实践和彻悟，我以为丹为心、眼、耳，丹为意源。用现代科学语言来解释，丹即信息指挥中心。人的一切意念肢体活动，均受丹的支配、左右和控制。《黄帝内经》："心有所忆为意"、"心为君，骨肉为臣"。所以换言之，意源在何处，何处即为丹！

那么丹到底是一个什么"模样"呢？首先丹是空的，空空如也、大而无外、小而无内的；其次丹是虚的，十方空虚的——似有非有、似动非动、和全身的每一个细胞都虚连着、和整个宇宙每个分子都是虚连相通的；再次丹是悬浮的，因为太阳、地球和月亮等星球都是悬浮的，而人在地球上，所以人也是悬浮在太空中的；最后丹是光明透亮的，美妙吉祥的，丹的光明与宇宙的光明是浑然融为一体的。

知道了何为丹，我们就要在行拳过程中，不断地用丹指挥身体的各点（细化如细胞）感受（不是用大脑想，不是靠肢体去做）天地宇宙的轻松、自然、静、圆，均光活虚空无，以达到人顺应天地，自然而然地产生身体和心灵的静、净境界，达此境界，人会觉得无限愉悦、潇洒飘逸。

丹在太极拳中的具体应用为：　定丹——隐丹——走丹——变丹——现丹。在合阴阳的前提下，定丹、隐丹、走丹和变丹，主要矛盾为"隐"。而到了现丹，主要矛盾转为"现"。"隐"是为了"现"，"现"中带着"隐"，现丹即是把隐藏的宇宙能量转化展示出来，表现形式是把能量聚焦在点、角度、弧线、螺旋、开合、升降等等如此之上，当做"礼物"送给对方，归还给宇宙。

中 篇 地 尚武载物

第一章 杨家拳法体系十三势练功体系

1．十三势练功八法

快练、慢练、揉练、长练、放练、走练、大练、小练

2．杨家太极拳法名称

门外称太极拳，而门内叫杨氏十三势门内拳法。

杨公露禅的拳名叫八法拳

杨公班侯的拳名叫点面拳

杨公建侯的拳名叫走线拳

杨公少侯的拳名叫线面拳

杨公澄甫的拳名叫点线拳

3．十三势拳法十套

（1）十三桩（洗髓经）无极拳

（2）行桩实径拳（人盘架）

（3）少侯公小架（地盘拳）

（4）杨少侯公早期（搓势刚落点拳）

（5）杨澄甫公早期（疾势刚落点拳）

（6）撒手二路（天盘拳）

（7）少候公晚期拳法（曲势刚落点拳）

（8）杨澄甫公晚期拳（顺势刚落点拳）

（9）十筋经（易经筋）连云拳

（10）十三势小拳（神盘拳）

4、十三势拳五捶

1 搬拦捶 2 肘底捶 3 撇身捶 4 栽捶 5 指裆捶

5、洗髓经十三势十三字（法）

总、三、五、八、搓、揉、变、巧、扶、插、准、脆、四

6、候爷十三势四盘八点六古劲（外称 32 目）

人盘八点

人盘六劲

地盘八点

地盘六劲

天盘八点

天盘六劲

神盘八点

神盘六劲

7、十三势拳法之躬

躬敬而之礼，手为守，守规矩；

躬紧而之生，眼为活，练规矩

躬径而之路，身为灵，学规矩

躬劲而之道，法为用，用规矩

躬切而之法，步为走，走规矩

敬师、敬拳、敬道、敬友、敬弟

8、十三势拳法中的定义作用

（1）定势：何为定势？用最稳妥的顺序，而且能经得起以后的检验，从而被固定下来的就是定势。

（2）取势是借力借势，而不是依赖他人，真正取势者会选择机遇，但必须满足各环境及其要求。它有两个特点，一，它通过灵活的桩步转移和其他技击方法不断地争势，直至取得理想的顺势时才动劲出击。二，它不以轻易动劲出击，击则命中率高。

（3）搓势：这种拳法苍劲疑练，如枯树藤盘曲，似古柏虬蛟，运拳时步

步顿挫，节节加劲，劲清质实，骨苍神腴之感从而产生优美的韵律和跌宕起伏的气势。

（4）曲势：十三势拳法最讲究的就是曲势，法则上千古不易，是对拳法中曲势重要性高度强调。拳法表现的点、线、面的高质量。曲中有直体，直而有曲势致。

（5）疾势：与运素的节奏和速度有着不可分割的因缘关系，行拳速度给人的感觉和印象就是出拳迅速，行拳果断快捷、干净利落。

（6）神势：就是天地间之真劲与人的思想、感情、精神相融于拳法。并表现于＂劲势＂中的一种令人回肠荡气的不凡＂神势＂的精神境界。＂神势＂是太极拳的高境界，看不兄，摸不着，但感觉得到，体会深刻。＂神势＂的感觉就好像孝子站在列祖列宗的灵牌下那样庄严肃穆，明知虚无却使人感动的东西就是＂神势＂。

9、十三势功法的运用中遵守的规矩

十三势拳功法要十分忠诚，意志要十分坚定，只有行走于正确的十三势拳功法之中，才不会误入歧途。只有尊师重道才能进入十三势拳学的殿堂。求学目的是为了获得知识，练习十三势拳必须径历一个漫长锤炼过程。意志脆弱者半途而废，意志坚强坚韧专注的人终有所成。学习十三势拳的目的不是成为一介武夫。十三势拳经歌＂想推用意终何在，益寿延年不老春＂，＂若不向此推求去，枉费功夫贻叹息＂。它的最终追求是纯朴，回归清净。包容一切事物，因此轻松自然，豁然开朗，油然自得是一门学习方式。堵塞住心头的空隙，关闭向外开的门户，可以避免烦恼。少一些口是心非和等级观念，人与人之间的关系会更加和谐，生活更加轻松，沟通会更加容易。遇事予以避让，则能得以保全。修炼十三势拳为的是私欲一天比一天减少，只有这样才能逐渐让思想进入清净的境界，它是通向成功的唯一正确途径。

第二章、禅修内功法

1、禅修宗旨

简单，单纯就是禅修。无极在锻炼中的状态就是"清静无为"。什么也看不见，什么也听不到，持守精神，保住宁静，形体自然顺应。不用耳去听，是用心去领悟，不用心去领悟，就感受不到凝寂虚无的意境。耳的功用在于聆听，心的功能在于和身体各部位的动静、虚实、揉搓交汇融合。要在于内心的安静，凝聚虚无的意境。映现出柔弱，才能明白的应待事物。自由自在，无忧无虑，始终保持儿童般的天性。它的核心，始终是简单、淳朴，却又博大广深。包容精奥，它是十三势拳的根本。他不是为了自己存在而存在，却得到保全。他不把收获看成私有。却得到最丰硕的果实。

心、神、意在淡泊时形才出现。有志者听到无极后，立即勤奋地学习实践。也有些人听到无极后，将信将疑犹豫不定。另外一些人听到无极节后则哈哈大笑，认为是奇谈怪论。他们不笑，反而算不上是真正的无极。真正明白无极反而精明，真有进展反而像倒退，平坦大道竟崎岖，虚怀若谷学习太极拳必须经历一个漫长的锤炼过程，只有持之以恒，才能像春天的小草，虽不见所长，却日有所增。

2、内功禅定入静坐姿式和修炼

禅定入静的姿式简单分为三种

禅坐的方式有（1）平坐式、

（2）散盘式、

（3）双盘式。

禅定静功主要以坐姿为主，当然也包括站姿和卧姿，这些姿势也反映了功夫的深浅不同。初学者以平坐式为宜，这样四肢舒畅不受压迫，有利于入静。随着功夫加深，修炼者必须逐步过渡到盘腿式，以双盘为最佳姿势。这种姿势最大的优点就是能够收敛心神，而且下盘稳固有利于气机在躯干部位发动，

而且一旦真气充盈时，下盘坚固的阻力也有利于锻炼内气的力量。不管哪种姿势最重要的原则，就是自然放松，放松全身才有利于入静。放松不是松松垮垮，而是要求脊柱坚直的情况下，全身的肌肉放松，既凝静而又不僵。太极拳有一名词叫＂虚灵顶劲＂，头往上顶，脊椎自然就竖直了。

当然静功的姿式，对头、胸、腹、胯、肩等还有种种要求，这些一般需要明白老师言传身教方能达事半功倍之效。

3、内功禅定入静的修炼方法

简单分为五种

（1）呼吸入静法

呼吸入静法又称随息法，也就是意念集中在呼吸上，随呼吸上下出入，已达到一念代一念的方法，对初学者来说，呼吸入静法是一种方便法门。

呼吸入静可以只注意吸气，而呼气不着意随之而出，也可以只注意呼气，不注意吸气，会随呼吸上下出入。

练功者有了一定基础，全身经络己经畅通的情况下，可以着意于全身皮肤上，用皮肤的毛细孔吸进天地宇宙精华之灵气。呼全身的病气、浊气，用这种意念配合呼吸一段时间，然后放松，什么都不想，呼吸自然，保持头脑空白和身体松弛舒适的状态，一旦意念上来，再用皮肤呼吸法排出杂念，这样一念代万念，才能逐步进入入静的深层次。

（2）意守入静法

这是最常用的入静法，意守的穴位主要有上中下丹田、会阴、命门、涌泉。意守法的优点是容易聚气，得气较快，但缺点是火候不容易掌握。所谓火候就是指神意于穴位的轻重程度。一般要求是守非守，轻轻着意。或者呼气着意穴位。吸气时放开，或者吸气时着意穴位，呼气时放开。千万不可死死守住，否则就会出现阳气上亢、气滞的现象，引起全身各方面的不适，特别是头昏脑胀。意守穴位，一般意守下丹田为普遍（肚脐下一寸五分），因为下丹田为真气生发之海，一般练周天功多以意守下丹由为主。

（3）体感入静法

练功一段时间以后，全身经络都已通气，这时体内出现各种感触。佛家有＂八触＂之说，即动、痒、轻、重、凉、热、涩、滑。实际上体内的感觉不止＂八触＂，每个人的感觉都不完全相同。归纳起来，最重要的感觉是真气在体内发动的感觉，如真汽的流动、窜动、跳动感，还有全身通气时真气的颤动感（类似通电的感觉），还有真气生发时的热感。总之，练功者可以细细的体会这些感觉，仔细地在全身搜寻这些感觉，不知不觉地把各种杂念排除了，从而达到入静的目的，以个人的体验，体感入静法是入静的方便法门，一方面这种入静法比较轻松，不会带来任何流弊，或者引起紧张，一方面这种方法能提高内省的功力，为日后的观想法以及出现一些高功能打下基础。

（4）口诀入静法

各门派都有相应的口诀，默念口诀是帮助入静的妙法。语言本身是暗示作用，特别是世代相传的口诀，经过各代师傅的传授，更是具有特殊的信息，具有不可思议的力量。

各门派的口诀相当于各门派功法中求之，这里介绍本门派简单的口诀："阿一弥一陀一佛＂。

练功时可以轻轻发声念之，声音悠长缓急，高低相间。念＂阿＂时声波会阴一直震荡到百会，念＂弥＂时声波震荡从百会到会阴，念＂陀＂时声波震荡从会阴到百会，念＂佛＂时声波震荡从涌泉到百会。

再念＂阿＂时，声波震荡从涌泉到百会，如此循环。熟练以后，可以不发声，默念口诀，也能帮助入静，切记必须引丹田之气来震荡疏通全身穴位经络。

（5）念师默像入静法

念师默像法是一种师承传功的秘法，无论是用于静功中入静，还是动中入静开发自身功能，以及利用师父的功力帮助发功治病，都有重要的作用。

具体的做法是，练功入坐后默想自己的师父的形象。首先默想师傅的面部，也可默想师傅的全身。开始可能比较模糊，渐渐念默想得比较清楚，越

清楚入静的程度越高。在入静过程中，不要让师傅的形像离开自己的脑海，如果其他人进入脑海就是杂念，一定排除，如果对师傅的形象记忆不清，可以看清师父的相片后默想，入静效果也不错。

入静除了作为一种功夫需要不断修炼以外，同时也需要练功者超脱世俗的名利，从善重德，自求心地安宁。如诸葛亮说，"非澹泊无以明志，非宁静无以致远"。

第三章、太极拳基本功法

1、太极丹摆功 --- 双腿双摆功

(1) 双臂前后双摆功。

（2）双臂外旋双摆功

(3) 双臂内旋双摆功

（4）双臂左向双摆功

（5）双臂右向双摆功

（6）双臂右上旋双摆功

（7）双臂左上旋双摆功

2、单腿双摆功（右点步，左点步）

（1）双臂前后双摆功

〈2〉双臂外旋双摆功

(3) 双臂内旋双摆功

（4）双臂右上旋双摆功

（5）双臂左上旋双摆功

3、太极单摆功（单腿独立）

（1）右腿前后单摆功

(2) 右腿外旋单摆功

（3）右腿内旋单摆功

（4）左腿前后单摆功

（5）左腿外旋单摆功

（6）左腿内旋单摆功

4、太极大道松功腕松功

起于涌泉，根中催，梢发透

（1）左右松腕功

（2）前后松腕功

5、大道太极提举擎指松功

提举理脾胃，擎指理三焦

（1）左右臂上提举擎指松功，右臂上提举擎指松功

（2）左右臀上提举擎措松功

（3）左右臂平提举擎指松功

（4）左右臂横平提举擎指松功

（5）左右臂左伸平提举擎指松功，左右臂右伸平提举擎指松功

（6）左右臂后伸平提举擎指松功

6、太极肩圈功——肩转散气圈（肩圈）

（1）右肩后旋立圈功，左肩后旋立圈功

（2）左肩前旋立圈功，右肩前旋急圈功

（3）双肩后旋立圈功

（4）双肩前旋立圈功

（5）双肩前升沉肩功

（6）双肩后升沉肩功

（7）双肩右旋左转阴阳开合平圈功

（8）双肩左旋右转阴阳开合羊圈功

（9）双肩轮旋功（左轮旋，右轮旋）

7、大极腰圈功一腰转散气圈（固肾气）

1. 左右旋转腰圈平圈功

2. 右胯步腰转立圈功

3. 左胯步腰转立圈功

8 太极胯圈功一胯转散气圈（胯圈）

1. 双胯右旋左转阴阳开合平圈功

2. 双胯左旋右转阴阳开合平圈功

9、绵拳八方展基本定式及十四个内功单操法

双手握持藤带，间距约一小臂（或一拳）宽：握法分为两种：两手拳眼相对为阴把握法，拳轮相对为阳把握法；.两脚开立与肩 同宽或略宽于肩，膝盖微曲，躯干垂直下坐，头微上顶，略收下颌，头部与双足形成三角支撑，体重均匀放于两足，膝盖保持弯曲，膝关节微向外撑开。两肩胛撑开，带动大臂内旋，两肘尖向外；肩部松沉，勿耸肩，背部整体后靠，脊椎保持正直，整体骨架直立挺拔，相互支撑；保持定式，周身放松，心平气和，自然呼吸。基本定式，要求骨正筋舒气和，身体各部定位形成骨架的合理支撑，骨顺则筋通，筋通则劲达。

（1）绵拳八方展之垂手式

八方展，即在基本定式基础上，不同方位的抻筋拔骨。通过旋拧和拉神，在静力性运动方式下"耗"开筋骨。筋骨的各方位牵拉，催动气血的运行和灌注，可消除体内淤积，矫正身姿，修复错位，有效防止运动伤害和劳损。以各方位的撑拔拉伸来提高韧带肌腱的韧性和强度，此为抻筋，同时拉拔开全身大小骨关节的缝隙，拔开骨节处的肌腱、韧带、关节囊等结缔组织，此为拔骨。

第一：垂手式

由基本式开始，双手保持下垂，在保持双臂伸直的状态下翻转手腕（阴把握法由拳眼相对翻转为拳轮相对，阳把握法由拳轮相对翻转为拳背相对，

以下同）。定位后保持各部位撑拔拉伸，自然呼吸，默数 10- 20 个数字。恢复基本式，放松调整呼吸。随功力的增加，高级阶段需旋拧身体面向左右各做一遍，三个方向默数时间应一致。以下动作高级阶段均按此操作，不再赘述。

（2）绵拳八方展之下俯式

第二：下俯式

由基本式开始，向下俯身，双手持藤带将触地面，在保持双臂伸直的状态下翻转手腕，定位后保持各部位撑拔对挣，自然呼吸，默数 10-20 个数字。恢复基本式，放松调整呼吸。

（3）绵拳八方展之前伸式

第三、前抻式

由基本式开始，双臂抬至与肩平，双手向前方伸出，在保持双臂伸直的状态下翻转手腕，定位后保持各部位撑拔对挣，自然呼吸，默数 10- 20 个数字。恢复基本式，放松调整呼吸。

（4）绵拳八方展之上撑式

第四：上撑式

由基本式开始，双臂抬至头顶，双手向上方伸出，在保持双臂伸直的状态下翻转手腕，定位后保持各部位撑拔对挣，自然呼吸，默数 10- 20 个数字。恢复基本式，放松调整呼吸。

（5）绵拳八方展之左折身式

第五、折身式（左）

由基本式开始，双臂抬至头顶，双手向身体左侧伸出，同时腰部向左弯曲，在保持双臂伸直的状态下翻转手腕，定位后保持各部位撑拔对挣，自然呼吸，默数 10- 20 个数字。恢复基本式，放松调整呼吸。

（6）绵拳八方展之右折身式

第六、折身式（右）

由基本式开始，双臂抬至头顶，双手向身体右侧伸出，同时腰部向右弯曲，

在保持双臂伸直的状态下翻转手腕，定位后保持各部位撑拔对挣，自然呼吸，默数 10 - - 20 个数字。恢复基本式，放松调整呼吸。

（7）绵拳八方展之后仰式

第七：后仰式

由基本式开始，双臂抬至头顶，身体后仰，双手向身后伸出，在保持双臂伸直的状态下翻转手腕，定位后保持各部位撑拔对挣，自然呼吸，默数 10-20 个数字。恢复基本式，放松调整呼吸。

（8）绵拳八方展之前躬式

第八：前躬式

由基本式开始，双臂抬至与肩平，双手向前方伸出，同时向前方躬身与地面平行，在保持双臂伸直的状态下翻转手腕，定位后保持各部位撑拔对挣，自然呼吸，默数 10 一 20 个数字。恢复基本式，放松调整呼吸。

（9）绵拳八方展之蹲式

基础定式开始，双手阴把握藤带，间距一拳宽， 拳面朝向地面，目视双手，体重均衡落于双足，由慢及快反复下蹲，膝盖弯曲勿低于 90。，每次下蹲时双拳握紧下藤带。

（10）绵拳八方展之攀式：

基础定式开始，双手阳把握藤带，间距一小臂宽，上举至头顶，肘尖向下，拳面向上， 如双手攀在单杠上， 由慢及快反复向上牵引，如引体向上般，收肛敛臀，脊椎保持正直，呼吸自然勿憋气，每次向上双拳握紧一下藤带。

（11）绵拳八方展之晃式：

基础定式开始，双手阳把握藤带，间距一拳宽， 抬起与肩同高，手腕翻转至拳面相抵，保持前撑，由慢及快在体前画圆（顺逆时针均可），圆周幅度尽量大，收肛敛臀，脊椎保持正直，呼吸自然勿憋气，拳面相抵勿分开。

蹲式、攀式、晃式均是在骨撑拔筋牵扯的基础上，随重心起落旋转的弹性快速动作,通过连续高频的牵拉摩擦，骨骼和肌肉束连接部位得到充分锻炼，

骨间膜坚韧，骨密度增高，关节活动量增大。经过振荡、挤压、牵拉，内脏器官也得到锻炼，坚固稳安，而达"内壮"。通过纵横、旋摇的弹性振荡的动力性方式，深层次对周身骨骼、筋脉、内脏的锻炼。

（12）绵拳八方展之拉风箱式：

拉风箱：双手持藤带，握法、间距随意，双手前伸，高不过眉，低不过脐，双手后拉，重心趋向前足，身似要触碰藤带，手推身回，重心趋向后足，双足前踩后踏，脚勿离地面，整个动作如推拉风箱，循环往复，圆转无滞。

（13）绵拳八方展之转磨盘式：

转磨盘：双手持藤带，握法、间距随意，双手前伸，高不过眉，低不过脐，双手在体前做平行与地面的平圆运动，双足前踩后踏，重心在双足间变转，整个动作如转动磨盘，循环往复，圆转无滞。

（14）绵拳八方展之摇辘轳式：

摇辘轳：双手持藤带，握法、间距随意，双手前伸，高不过眉，低不过脐，双手在体前做垂直于地面的立圆运动，双足前踩后踏，重心在双足间变转，整个动作如摇动辘轳，循环往复，圆转无滞。

此三式通过松柔、圆话、缓匀的身体同步运动方式，身体各部位自如而统，高度协调，平衡均整。连通周身环节，劲力传导通达，气血畅通无阻。

10、技击基本功训练活身法系列课程

1、揉躯干活身法

（1）前立揉（2）后立揉，（3）左立揉（4）右立揉（5）左平揉（6）右平揉（7）左斜上立揉（8）左斜下立揉（9）右斜上立揉（10）右斜下立揉（11）整体球体移位法

2、外运手活身法，

（1）左右单手外运活身法（2）左右双手外运活身法

3、内运手活身法

（1）左右单手内运活身法　　（2）左右双手内运活身法

第四章、太极拳的桩功

1、 站桩的作用

我国任何门派的拳术，无不主张先练习桩步（站桩），其目的是使腿、脚通过锻炼身体增长力量，然后进习拳架才不犯飘浮的毛病。太极拳也不例外。可是现代太极拳的初学者，尤其是业余学者，他们多是年老体弱者，学拳的目的主要是健身祛病，总认为站桩既无味，又吃苦，不愿进行这项锻炼。他们学拳伊始就急于求学拳架，好像拳架就是一切，以为只要抱住拳架这棵大树，就能轻易地摘取健康长寿之果。还说什么站桩对练习技击者才有必要，对于只求健身祛病者则不必要。有的认为在练习拳架过程中可以兼收站桩之功，何必专为站桩而浪费时间呢。这些想法和说法显然是对站桩的作用缺乏认识之故。

根据作者的经验，站桩必须由高入低，不能过速。最初每次五分钟，以后逐步增加到十五分钟，约费时一月， 即显见成效。花一定的时间先把桩步基础打好，然后进习拳架，必收事半功倍之效。事实证明，凡经过站桩锻炼的人，进而练出的架子与未经站桩练习的人相比，在质量上就有显著差别。那些认为站桩枉费时间的说法是没有根据的。从健身养生目的来说，站桩本身也很重要强身养生祛湿排毒健体之效，至少能让你的整个身体得到锻炼而结实一些。如果为了今后提高拳艺、技击，那就更有必要了。

在练习拳架过程中能否兼收站桩之功呢？从理论上说是可以的，但实际上，由于缺乏站桩的功夫，突然进入运动，很容易造成不必要的紧张，反而增加了架子上的困难。因此，应是按部就班为好。

应当指出。必须先把预备式练到一定功夫之后才能开始站桩的锻炼，否则很容易流入一般外功拳，或形成使劲＂占煞＂之态，影响日后盘架子的质量。

站桩不是拳架的一个部分，而是在拳架之外的一个独立练功的架式。它对初学拳者在练拳进程中起着一个阶梯的作用，由于人们学拳，通过这个阶梯之后往往不再回头练它了，加之有些人根本就不喜欢通过这个阶梯，因此

它在无形中便被人们所遗忘、摒弃，以致现在连懂得它的人也不多了。然而站桩毕竟有着不可忽视的重要作用,在整个太极拳里不能没有它的位置;同时,它又很能帮助说明太极拳运动的原理,为此,这里特别将它的练法略作一些介绍。

太极拳站桩有"马步桩"、"川字桩"及"踩腿法"三种形式。

2、马步桩

是两足平行分开,距离较肩宽略大一点,两膝略屈下蹲,要尾闾中正,不准露胯,两臂屈弯,两手轻轻向前平举,要沉肩坠肘、含胸拔背,两掌高与肩平,掌心相对并偏朝下、朝外,形如怀抱——一个大圆球,全身重量平均落在两足跟上,眼神视手,其余态势如"虚领顶劲"、腰胯放松等均与做预备式时一样,尤其是"腹实胸虚"的态势不得有丝毫变样。姿势站定后即可进行练功。方法是随着一呼一吸,身体也一升一降,两手 - 开一合。吸气时身体略上升,两手略外开,呼气时身体略下蹲,同时双手略内合,至于做意功的办法也与预备式时一样,采取"小周天"或"大周天"均可,但一定要有节律地与呼吸运动相配合。

3、川字桩

分左、右两式,其姿势与拳架中的"手挥琵琶"和"提手上式"完全相同。练功方法与"马步桩"基本一样,即随着一呼一吸,身体也一升一降,两手一开一合:也同样做意功。不同的仅在外形,它是两手一前后,前高后低,两脚一前一后,前虚后实,以后脚承受身体重量。

从上面站桩练功中可以看到,由于屈膝蹲身,腿部是很吃力的。蹲身越低,吃力越甚。上身松弛得越彻底,腿部承重越大。通过这个锻炼,无疑会使腿部增长力量。然而这还不足以说明站桩的全部功用。它的主要功用还在于在腿部用力的情况下,上身仍能保持预备式那样的松弛状态。这里必须提请往意,如果感到腿部吃力过甚时,千万不要勉强蹲身过低,许多人由于过急地追求锻炼,蹲身过低,腿力担负不了,往往要将臀部凸出,以减轻对腿部的压力,

犯了露胯之戒。这样一来，就会使上身前倾，胸部外挺，破坏了"尾闾中正"和"虚领顶劲"的姿态，结果弄得满体紧张，而腿部反而得不到应有的锻炼。

4、踩腿法

此式实际上是一个技击架式，在太极拳架子中很多进步架式都含有这种击法用意。因为这种击法凶猛，很容易使对方被踩而断腿，故视为毒着之一，非在你死我活的搏斗中是禁戒使用的。然而它的练习又很能说明站桩的功用，故亦略作介绍。其练法也分左、右两式，在预备式的基础上开始，先以右手作执人偏右向后拉引之状，左掌前伸作闪人面部之状，同时提起右脚，趾端向上并略向右倾，以脚踵或脚底向前朝下作踩踏对方膝盖或小腿之势。此时人体重心寄于左脚，在右脚下踩的同时要呼气，上身自然放松下沉一下，使踩劲加上身体下沉的力量，踩后收脚收手时要吸气，身体随之上升复还原状。这是右式一次，然后重复作多次，再换左式。也可一左一右地轮流换着练，随人之便。

从"踩腿法"中可以看到，它的动作是复杂的，两脚两手都有动作，而且都要用劲，躯干也要配合动作。如右式，当右手执人偏右往后引拉时，左手也要伸前闪人面部，同时两肩要有右旋动作踩出右脚时，胯部要有左旋动作。因此，必须立身中正、安舒、松弛，即要完全保持预备式时的全部态势才能办到；否则在动作中是很难站稳的，更不用说能做出符合要求的动作了。

在毫不用劲的静止情况下，比较容易做到满体松弛和自然稳定，但在动作用力的情况下就比较困难了。许多人在预备式中毕业了，但一进入运动便又到处紧张起来，需要用力的地方过度使劲，不需用力的部位也连带用力。"三不露"的态势没有了："腹实胸虚"又变成了腹胸紧张，完全不符合太极拳的要求。如果通过站桩、踩腿的锻炼之后，情形就大不相同了。

下 篇 人 技艺规矩

第一章、行拳架应遵循的功法规矩

李剑方师父历经多年精心研习，挹取杨、武两家太极拳之精髓，对行功、拳架功法专著论述有较大贡献。李剑方先生总结归纳太极拳功法述略有如下几点

（1）身法，杨式太极拳在身法方面特点上注重"三立一体"。有立抽、立裆、立肘。三立在形、意各有严格的内在要求，同时，三者之间更加协调联动，浑然一体的，可谓互应、互动、互变，完整一气，丝毫无间。三立一体贯穿杨式太极拳架始终。

（2）步法，杨式太极拳遵循"八门五步"的基本要求，入门第一课便是拳架姿势的方向和步法练习。即使功夫达到高级阶段，步法仍然是再提高的重点。其要点有三：第一，方向明确，定位精准。第二，虚实分明，灵活多变。第三，上下相随，底劲深厚。

（3）手法，技击之首，百般打法，随机应变，重在于手。因此手之作用在拳术上占有重要的位置。他有三个特点，第一出掌。第二行掌，第三定掌。

（4）腿法，杨氏太极拳的腿法与步法紧密相连。关键要领是胯、膝、踝及脚部各个关节都要放松，在丹田内转和"蹭胯"功夫带动下，两腿之间的虚实随势而变，形成本门"两腿如一腿"的特色功夫，实时，稳步如桩；虚时，踢腿如鞭，实中有虚、虚中有实之境界。

（5）眼法，拳论云"心为令，气为旗，神为主帅"，而眼神与"心神"相通。传统杨氏太极拳的灵魂是技击，而技击动作的攻防意识很大程度上是通过眼功来体现的，眼法是杨氏太极拳必修的高级功法。杨氏太极拳眼法有三个特点，第一，眼神领先。第二收放顾盼。第三凝神聚气。

（6）劲法，劲法是杨氏太极拳技击的核心，杨式太极拳以修炼浑圆劲为高深追求目标，其中最重要的三种劲法。第一松沉劲，第二，对拉劲。第三，

螺旋劲。在实际修练时，对拉主意，松沉主力，螺旋主变。

（7）太极拳心法，主要从三个方面切入。

一是调身，即调形，以达到肢体柔韧，整体协调。

二是调息，即调气，以达到气血通畅，内劲充实。

二是调神，即调心，以达到意念引领，一片神行。

心法内涵可概括

第一心神定静。求静是练太极拳的精髓，动中求静，静中求动，动静相宜，阴阳相济，开合有致，阖然一气是练太极拳的根本法则。

第二心神导引。主要表现在三个方面，一是以意导行，太极拳的手、眼、身法、步，一举一动，有诸多细致入微的要领，皆需意念引导。

第三心神贯注。太极功夫，神是主帅，所以必须凝神聚气，内外合一。

第四心神收敛。太极拳在神和气的结合上，即注重神气鼓荡，同时又注重神气内敛，体现了动静相兼，开合有致，张驰有度，蓄发自如的特点。

第五心神调和。太极拳传承了内家心肾相交、阴阳互济的心法，在练拳行功时，于有意无意之间，运心中元神息息下降，肾中元气徐徐上升，元神与元气上下潜转，互相交感，使心神得以调和。

本人几十年来几乎遍访全国太极拳界各门派名家明师和拳友整理成文字。经过印证心法是太极拳中重中之重，如穴位口诀言传身教如获似宝，有点颠覆以往的学习模式。心法穴位行功拳架秘诀才是最原始传统宝贵财富，能在太极拳修道上取到事半功倍之效。我想太极拳内功失传主要是指心法上遗失。

许多人自以为是悟性高太极拳不过如此，那太小瞧老祖宗们的智慧了。我们杨家澄甫公拳架定型为 85 式，为何不定期 108 式、118 式、37 式呢？因为老祖宗定下规矩不乱传而又怕失传，这是暗含功法给门内人看的。这都是口传心授的心法。请千万不要为了一时的私心利益，轻意开宗立派和随意把太极拳改编成多少式，以免贻笑大方也。

第二章、杨家老六路八十五式拳架动作分解及内功修炼解读

第一路

一、预备式

预备式就是以意修炼的桩功，也就是以意修炼的操作过程。

两脚并齐间区 15 至 20 公分。自然站立为川字步，状态如两只碗覆盖扣于地，脚心含涵空。

虚领顶劲，气沉丹田。除头顶向上，以下部位必须向下放松。颈虚虚竖起，耳朵竖起来内听。脸部表情似笑非笑。眼睛平视，三分看外，七分看内。

舌顶上腭，任督二脉是脱离的，舌尖是任脉梢节，上腭是督脉梢节，舌尖和上腭一搭桥等于任督二脉连起来，下面是前庭穴和长强穴经会阴穴相接，所谓 " 二桥 "。任督二脉此两处相交接就想了。他们周旋不断地循环，构成两脉立体的圆循环，也就是我们常讲的 " 小周天 "。此循环有顺逆两种运行方式。

呼吸很重要，但不要刻意越自然越好。

肩要松，是向两边横向扩开，拉开肩锁骨，下沉、含胸拔背，气沉丹田，与虚领顶劲相对应。

垮要松，是髋骨向两边横向扩开，前合内裹由裆内下沉。尾闾下坠向上竖起，溜臀圆裆。脚心松空，两臂自然下垂，两学微含，中指轻贴裤缝有助于稳灵。

预备式也是行拳走架之前的无极状，这么简简单单的一站，内涵很广很深奥，要想做好，还是很难的。练拳多年也不一定能达到这个境界，要是要下一番功夫的。太极拳的法则就是在不断放大缩小沉降飘升周流不息的循环中得到圆通，使人体形成一个圆通的整体，也就是把人体按太极拳的法则练成一个圆通的球体；所以人站在哪里不是不动，而是流转的，这个流转是受意指挥的。

两脚川字步有助于开裆，两肾相合，起到圆活的感应。两掌中指端是中

冲穴，站立时两手下垂，中指点处是两腿的风市穴，两穴接触有心空气爽之感应。

脚下走圆作你方法：两者以川字步站立，双脚如碗覆扣地脚心含空，以太极拳之心法引导形体按轨迹运行，切记不用力要用意。

全身上虚下沉，由脚心涵空沉至两脚掌均匀着地（脚趾前脚掌，后脚掌均匀与地面铺平。）

由大脚趾经二、三、四到小脚趾尖。沿前脚掌外沿至脚后跟外沿，脚后跟外沿至后掌内侧顺沿脚掌内侧到大脚趾尖端。以脚形状走了一个圆圈，也是脚底走了一个平行的圆（由内向外）。

有小脚趾经四、三、二到大脚趾尖。再由大脚趾尖沿脚的内侧向后行至脚跟外沿（半圈）至后脚掌外侧前行至脚小趾尖。也是脚下走四周。也是一个圆圈（这是由外向内）

由小脚趾经四、三、二到大脚趾，两脚十趾下沉。以反弹之劲通过膝盖到命门拨伸脊椎（以命门为中心脊椎上行，腰脊下潜）通过尾闾的下坠溜臀，圆裆，使意气经裆内侧经裸内旋，直落到脚后跟内侧，这种操作方法是腰以下走了一个立圆。

任督二脉也走了一个立圆。这个"圆"写不清楚，讲不明白，反而绕进去倒糊涂了。习者应细细琢磨，慢慢操练以耐心细致的习练中找感觉。不管是从前到后，还是从后到前，这前后两极（脚尖、脚跟）不能丢，意守在内侧和丹田。

二、起势

太极拳起势：立定时，头宜正直，意含顶劲，眼向前平视，含胸拔背。不可前俯后仰，沉肩垂肘。两手指尖向前，掌心向下。松腰胯。两足直踏。平行分开，距离一勺肩相齐。尤要精神内固，气沉丹田，一任自然，不可牵强。守我之静，以待人之动，则内外合一，体用兼全。人皆于此势易为忽略，殊不知练法用法，俱根本于此。望学者首当于此注意焉。

承上势不动己动之势，使意使气松沉到两脚后脚跟。以两脚根沿内侧向脚趾过渡。这时需虚虚领含胸拔背松腰松肩坠肘两臂松垂两掌微松，随脚动前行而离开大腿两侧，当脚后掌过渡到脚腰时，脚下放松，两手掌离开15到25公分，以意使两掌中趾有触地之意。旋转两掌心由内向后，随脚下的移动，两臂两掌向上向前抬起，由拨背推肩驱动两臂到手指尖，两臂举于肩平，两掌指尖略高于鼻尖。脚下也随之到脚趾尖，做到上下相随，脚到手到。

重心在脚尖，脚跟不得离开地面，意在两臂阴面及手指尖，两眼随手指平视望远，是意远劲长。

以虚领顶劲气沉丹田，全身松柔下沉，以脚趾松落反弹到膝盖至命门后凸松腰胯助尾闾下坠落至脚后掌，以此劲带动身躯，两臂回捋将两臂自身前收回至身躯两侧与腰齐。回收时着意在手掌和前臂的阴面。定式时重心在脚后掌，但脚尖不丢。同时意也在肘尖，用意来锻炼功力和内劲。手臂不能僵劲，肩背都要松柔，在推手时可使对方感到内劲松柔的刺激，而又没有僵硬的笨力。

手臂回收以肩关节为抽，同时做好落背动作。

两脚重心变为满掌踏地。意在脚的内侧。上身躯干垂直于地面，成垂直下蹲。在此动作运行时，注意虚领顶劲不丢。松垮、松腰、溜臀、圆裆。下蹲定式时，两膝盖不可超过脚尖，臀部不可超出脚跟。同时手掌与地面垂直下按，按掌时用身躯带动两个手掌，按时犹如按着浮在水面上的皮球，一般用意不用力。腰部下沉。下蹲两胯横开前合，内侧张开成圆裆，上肢轻灵下盘沉稳，两目平视内敛。

三、揽雀尾

揽雀尾为太极拳体用兼全之总手。即推手所谓粘连贴随，往复不离不断，遂以雀尾比喻手臂，故总名曰：揽雀尾。其法有四，曰：掤、捋、挤、按。

1. 通过松肩、落背，将上身放松，经过命门，松胯落到脚，以右脚跟转移至左脚掌的向上碾翻之劲，将右手回落（略偏向左方身躯面部和身躯右侧）

两眼眼神注视右手前方，右手收好时，手掌系转向上，朝面部，左手手指仍搭在右手手腕上，两手要与身躯合好，左脚是坐势。左脚大腿前后两侧要落实，右脚虚步不丢，手臂外侧及背要饱满，手臂内侧及胸躯应松展，意在右手手臂。

2. 以虚领顶劲，气沉丹田松沉到脚底，由反弹之劲。通过命门拔伸脊骨至肩，肘手拥劲不丢，屈右膝领身手，挤劲前攻，左脚变为直腿，左脚跟及小腿有挺拔之劲，并与头顶或一斜直线，右脚掌踏实，使头顶百会穴与右脚大脚趾成一垂直，做到上虚下实。两手在身躯的偏左方相搭，手势不变，形成合圈形，合圈的内外侧拥劲要均衡，左脚跟之劲要与右手手背相贯通，意在右手手臂，胯要平整，命门满实，虚领顶劲，松肩坠肘，整个过程中，形往前往上走，意气往后往下走，形成对拔。

3. 以左脚跟及 小腿挺拔之劲，转动腰部自左向右略作螺旋状，以此螺旋的腰带动两手自身躯左侧移至身躯右侧与右脚底，大脚趾经过二、三、四到小趾，形成以实带虚的旋转，同步进行。在两手向右移动的同时，右手及小臂随之向外边转边翻，要使左脚跟及小腿挺拔与右手翻转之劲相贯通，移动时要注意，勿使肩部晃动。右手手心跟随腰部转动，逐渐向下，使手背朝上，左手手指搭在右手手腕上，跟随转动，由手背向上逐渐翻为手心向上，两手转动时，右手的阳面拥劲逐渐减少，而松柔有加，左手逐渐从松柔到内圈拥劲渐增，两手掌的阴阳转换时，命门要饱满，这时注意松肩。

4. 用右脚小趾通过右腿膝盖内侧向命门进行拔伸后坐，是脚底之劲带动身躯及右手以捋劲向身躯右侧收回，右手手臂的阴阳面应均衡，重点在于两个手收到一半时，以虚领顶劲之意尽力松开肩部使右手继续向右侧身躯收回，两肩与身躯保持平齐，虚领顶劲，松肩落背，二目平视。

第四式单鞭

动作一：左脚跟略提起向内移转至脚踵朝北落实，随即蹬右腿弓左腿，重心逐渐移于左腿。在蹬右腿的同时，右脚尖略翘起向右扣转135°，身体也

随之左旋至胸朝东南。左臂先略后撤下沉，同时外旋使掌心朝里上方。右手松腕使掌心朝外下方。此时两掌心上下交错相对成左将式手势，然后随着身体后移及左旋，向左平弧将转势。

动作二：重心渐渐移于右腿，身体随之右旋至胸朝西南。左掌向左上抬至与肩平，边抬边内旋使掌心翻转朝外下方。右掌向左向里下沉于腹前左侧，边沉边外旋使掌心翻转朝里上方。此时，两掌心上下交错相对成右将式手势，然后随者身体右移及右旋，向右平弧将转。

动作三：提起左脚收于右脚内侧（不落地或脚尖点地）。右掌向外上抬至与肩平，边抬边内旋使掌心翻转朝下偏外。左掌向右向里下沉于腹前右侧，边沉边外旋使掌心翻转朝上偏里，与右掌心上下交错相对成抱球状。

动作四：左脚向前（东）方踏出一步并逐渐弓腿坐实成左弓步。身体边进边左旋至胸朝东偏南。左掌自右腹前上捞成斜立掌经面前向左运转，边转边内旋使掌心渐转向外，同时随着弓步进身向前（东）方伸臂平推出去。右手同时向右后方平伸，到位后即松腕垂指并撮拢成钩手。

单鞭：练胯的左右折，拔背，命门后凸，松肩。坠肘，运行。

第五式提手上势

动作一：重心略后移，左足尖翘起里扣45°指向东南。身体同时右旋至胸朝南。然后重心再复移于左腿屈膝坐实，身体随之左旋至胸朝南偏东。随着身体右旋，左手屈臂坠肘使左掌前移于胸前左侧，掌心朝外偏右。右钩手变掌，随着身体左旋，向下垂落在右胯旁，掌心朝下。

动作二：提起右脚经左脚内侧向前（南）踏出半步，足跟着地，足尖自然翘起成右虚步。右手以虎口处领劲向左向前上举至腕与肩平，肘与胸平，掌心朝左，左手向胸前沉肘并坐腕，使左掌斜立于胸前，掌心正对右时，手指指向前上方。

第六式白鹤亮翅

动作一：重心仍寄于左腿，身体左旋至胸朝东，右足尖随之内扣 45 指向东南。左臂外旋使掌心朝里上方，右臂外旋使掌心朝外下方，两手变成左捋式手势，随着身体左转的同时，向左平弧捋转。

动作二：重心逐渐移于右腿坐实，同时身体右旋至胸朝东南，在重心开始移动时，左掌向左上抬至与肩平，边抬边内旋使掌心朝外下方，右掌向左向里下沉于腹前左侧，边沉边外旋使掌心朝里上方，两手变成右捋式手势，然后随着身体右移及右旋，向右平弧捋转。在捋转的过程中，两手逐渐左右分开，其中右手边转边伸臂并内旋，当身体转至胸对东南时，两手刚好分向身体左右两方平伸，掌心皆朝下。

动作三：提起左脚向东出半步，脚尖点地成左虚步，身体随即左旋至胸朝东。随体转，右掌下沉经右胯旁以虎口领劲向前向上绕转大半个立圆，斜立于额前右上方，掌心朝前。左手以沉肩坠肘之势带着手掌向左弧形按落于左胯前侧。

第七式 左搂膝拗步

动作一：右腿略下蹲，身体微向左旋至胸朝东北。随体转，右手以肘领劲向左下沉至胸前，劲点随即移于手掌继续向左下按，成横臂置于胸、腹之间，掌心朝下。左手同时向左上举至与肩平，掌心朝下。

动作二：身体逐渐右旋。右掌继续下按经小腹前向右弧形搂转至右胯侧，随即向右后方上举至与肩平。接着屈臂使手掌向里回收于右耳旁，松腕使掌心朝左前下方。左手则向右平弧抹转，边转边外旋至伸向右前方时掌心朝右上方，接着屈臂使掌向里回收经右胸前下按至腹前，边按边内旋使掌心朝下。此时胸对东南，面朝东视。

动作三：提起左脚向前（东）踏出一步，脚跟先着地，逐渐弓腿坐实成左弓步。同时身体慢慢左旋至胸朝东，左掌向下向左经左膝前继续向左后方接转半个平圆置于左胯旁前，掌心朝下。右手则以沉肩坠肘之势带动手掌自

耳旁向前略沉，随即向前（东）伸臂推出。

第八式手挥琵琶

动作：重心继续前移至全部寄于左腿，身体略左旋，右手略前伸，左手略向左前方上举。然后提起右脚前靠半步落于左脚后面，脚尖先着地，指向东南，接着重心移于右腿坐实，身体随之略右旋，趁势提起左脚向前半步落下，脚跟点地成左虚步。随着身体后坐及右旋，右手以肘领劲下沉并后撤，使手掌回收于胸前，掌心朝左。同时左掌以虎口领劲向前弧形上举，掌心朝右，腕与肩平，肘比肩低，正对右掌。

第九式左右搂膝拗步

(1) 左式：

动作一：身体略右旋。右掌下按至右胯侧再向右后方上举至与肩平，接着屈臂使手掌向里回收于右耳旁，松腕使掌心朝左前下方。同时左手屈臂使手掌向右向里回收经右胸前下按至腹前，边按边内旋使掌心朝下。此时胸对东南，面向东视。

动作二：与第七式动作完全相同

动作二：与第七式动作三完全相同

(2) 右式：

动作一：重心略后移，左脚尖趁势外撇30°，重心再复移左脚坐实，随即提起右脚收于左脚内侧（不落地或脚尖点同时身体左旋45°至胸对东北。左手慢慢外旋并经左胯侧向左后方上举至掌与肩平，接着屈臂使手掌向里回收于左耳旁，松腕使掌心朝右前下方。同时右手慢慢外旋并屈臂使手掌向左向里回收至左胸前，掌心朝里上方，接着下按至腹前，边按边内旋使掌心朝下。

动作二：右脚向东前进一步，逐渐弓腿坐实成右弓步，同时身体逐渐右旋至胸朝东。右掌向下向右经右膝前继续向右后方搂转半个平圆置于右胯旁前，掌心朝下。左手则以沉肩坠肘作势带动手掌自左耳旁向前略沉，随即向前（东）伸臂推出。

（3）左式：

动作与前搂膝拗步（2）右式相同，惟左右式相反。

第十式、手挥琵琶

动作与第八式手挥琵琶完全相同。

第十一式、左搂膝拗步

动作与前第九式搂膝拗步（1）左式完全相同。

第十二式、进步搬拦捶

第十二式进步搬拦捶

动作一：重心全部移于左脚坐实，趁势提起右脚收在左脚内侧（不落地或脚尖点地）。右掌向左向里沉落于小腹左侧变拳，随即屈臂上拾，成横臂置于胸腹之间，拳心朝下。同时左手向左上举至掌与肩平，掌心自然朝右前下方。

动作二：右脚向东南斜出一步，脚跟先着地，逐渐弓腿坐实成右弓步。同时身体逐渐右旋至胸对东南。随体转，右拳向上经胸前再向右前方斜弧形搬转，边搬边外旋，搬至胸前右侧时，拳心朝里上方，随即松肩抽回置于右腰前侧，拳心朝上，拳与肘平。同时左手向右前方平弧拦转，边转边外旋并坐腕，成侧立掌伸向前（东）方，掌心朝右。

动作三：提起左脚收经右脚内侧向前（东）方踏出一步，逐渐弓腿坐实成左弓步。同时身体逐渐左旋至胸对东。随体转，右拳向前经左掌右侧伸臂冲出，边出边内旋使拳心朝左。同时左手屈臂使立掌略向里收，掌心正对右肘。

第十三式如封似闭

动作一：重心后移于右腿坐实成左虚步。左立掌先放平，再从右肘下面向右前方伸出，同时右拳变掌略向左移，使两臂交叉，然后两手左右分开，两臂弯圆，掌心皆朝里，如正面抱球状，随即以沉肩坠肘作势带着双掌按回于腹前，坐腕立掌，掌心相对并斜朝外下方。

动作二：蹬右腿，弓左腿，渐成左弓步。双掌以外缘领劲，随着进身伸臂向前上方按出，至终点时掌高与肩平。

第十四式、十字手

动作一：重心略后移，左脚尖里扣 90°，身体随之右旋至胸对南，随即重心移回左腿坐实。随体转，两手屈臂分向左右并稍抬起，使两掌略比肩斜斜立于面前两侧。掌心朝外，虎口相对，两臂各成半圆形。

动作二：提起右脚收回于左脚内侧落下，两脚横距与肩宽相等，重心随即移于两脚中间。两手同时伸臂分向左右再向下划弧绕回两大腿前，身体随之屈膝下蹲。

动作三：身体渐渐起立（膝勿挺直）。同时两掌继续向里向上划弧至胸前交叉成十字手，左手在内，右手在外。掌心皆朝里。

第二路

第十五式、抱虎归山

(1) 右搂膝拗步：

动作一：右脚尖里扣约 90°，重心随即移于左腿屈膝坐实，同时身体右旋至胸朝西，右脚跟随势提起自然向内转移。左掌向下垂落于左胯侧再向左后方上举至与肩平，随即屈臂使手掌向里收回于左耳旁，松腕使掌心朝右前下方。右掌则经左胸前弧形下按至腹前，掌心朝下。

动作二：与前第九式左右搂膝拗步（二）右式的动作二相同，惟打出方向不同，前动作打向东，本动作打向西北。

(2) 挒式：

动作：重心渐渐后移于左腿屈膝坐实成右虚步，身体随之左旋至胸朝西偏南。左手屈臂沉肘使手掌向腹前回收，边回边外旋使掌心朝右后上方。右手向右举平再向前平弧拦转与左手合成左挒式手势，然后随着身体左旋及回坐，向左后方平弧挒转。

(3) 挤式：

动作与前第三式揽雀尾挤式相同，惟打出方向正斜不同，前式是打向西方，本式则打向西北方。

(4) 按式：

动作与前第三式揽雀尾 (4) 按式相同，惟打出方向正斜不同，前式是打向西方，本式则打向西北方。

第十六式、肘底看捶

动作一：与前第四式单鞭动作一相同，惟方向正斜不同。

动作二：与前第四式单鞭动作二相同，惟方向正斜不同。

动作三：提起左脚向东踏出一步并逐渐弓腿坐实成左弓步。身体随进随左旋至胸对东。在提起左脚的同时，右手伸臂使手掌向右外伸，掌心朝上。左手屈臂使手掌向右内移，掌心朝下。然后左手在前，右手在后，随体转向左平弧拦转，左手随转随伸臂，转至胸朝东时，左手伸向身体左方，右手伸向前方。

动作四：提起右脚前靠半步于左脚后面落下，脚尖先着地，指东偏南。随即重心移于右腿蹲膝坐实，趁势提起左脚前移半步，脚跟着地成左虚步。身体右旋至胸对东偏南。右手屈臂使手掌弧形向左收回于左胸前变拳，并即下压至腹前左肘下面，拳眼朝上。左手屈臂使手掌向下捞回左腰侧，掌心朝上，随即向前上方经右臂内侧穿出至腕与肩平，斜立掌，掌心朝右。

第十七式、左右 倒撵猴

(1) 右倒撵猴：

动作一：步型不变，身略下蹲并右旋至胸朝东南。右拳变掌，随体转向右后方弧形落下于右胯旁，边落边外旋使掌心朝前上方。左手则稍向前伸按掌。

动作二：提起左脚收于右脚内侧悬置，身体继续微右旋。右手继续向右后方弧形上举至掌与肩平，边举边外旋使掌心朝上，随即屈臂使手掌向内回收。

左手松腕并外旋使掌心朝右上方。

动作三：左脚后退一步，脚尖先落地，尖指东北，然后逐渐回身屈膝坐实，同时右脚尖自然翘起内扣成右虚步。身体随回随左旋至胸朝东北。右手继续屈肘使手掌收回经右耳旁向前（东）伸臂推出。左掌则自然沉落在左胯旁，掌心朝前上方。

(2) 左倒撵猴：

动作一：与前 (1) 右倒撵猴动作二相同，惟左右式相反。

动作二：与前 (1) 右倒撵猴动作三相同，惟左右式相反。

(3) 右倒撵猴：

动作与前 (1) 右倒撵猴动作二、动作三完全相同。

第十八式、斜飞式

动作一：重心全部移于左腿，趁势提起右脚回置于左脚后面右侧，脚尖点地，随即左脚尖内扣至指向东南，同时身体略升并右旋至胸朝南，然后左腿屈膝坐实，身体随之回向左旋至胸朝东南。随着身体右旋之势，右手向右平弧抹转至伸向右前（西南）方，掌心朝下，然后再随身体下蹲及左旋，向左后方垂落于腹前左侧，掌心朝左后上方。左手先向左前上方举平，接着屈臂使手掌向右前方斜弧翻转置于胸前，掌心朝下，与右掌上下相对成抱球状。

动作二：右脚向前（南）踏出一步并渐弓腿成右弓步，身体随之略向右旋至胸朝南偏东。同时右手以虎口领劲向右前上方弧形捌出至掌与眼平，掌心朝左上方。左掌则向左后方弧形下采至左胯后侧，掌心朝下。

第十九式提手上势

动作一：重心全部移于右腿，趁势提起左脚前靠半步落于右脚后面，脚尖先着地，指向东南。同时身体微右旋，右手略向右开，左手略向上抬。

动作二：重心后移于左腿屈膝坐实，趁势提起右脚稍向前移，脚跟着地

成右虚步。同时身体微左旋，双手向前合拢，右手在前，腕与肩平，掌心朝左，左手在后，掌与胸齐，掌心朝右，正对右肘。

第二十式白鹤亮翅

动作与前第六式白鹤亮翅完全相同。

第二十一式左搂膝拗步

动作与前第七式左楼膝拗步完全相同。

第二十二式海底针

动作一：与前第八式手挥琵琶相同，惟左脚在前成虚步时，前式是以脚跟着地，本动作则以脚尖点地。

动作二：右腿继续下蹲，身体左旋至胸朝东北。右手以指尖领劲，沉肩伸臂向前下插，掌心朝左。左手则向左后方弧形下采至胯前左侧，边采边内旋使掌心朝下。

第二十三式扇通臂

动作一：身体略上升并右旋至胸朝东偏南。右手屈臂向右后方上抽，边抽边内旋使掌心朝下偏右。左手也屈臂使手掌向胸前上举，坐腕附于右臂里侧，掌心朝右偏下。

动作二：提起左脚向东踏出 - 步并渐弓腿进身成左弓步，同时身体略右旋至胸对东南。右臂向上弧形托起置于额前右上侧，掌心朝外。左手则随弓步向前伸臂平推出去，虎口朝上。

第二十四式翻身撇身捶

动作一：重心略后移，左脚尖里扣 90″：身体随之右旋至胸对南，随即重心再复移于左腿坐实，右脚跟同时略向内转。

右手向上向右伸臂下沉，再随重心左移之势，继续向下向内弧形绕回小腹前握拳屈臂上抬，成横臂置于胸前，拳心朝下。左手屈臂使手掌弧形向上

向里绕回置于额前左侧，掌心朝外。

动作二，提起右脚回收于左脚内侧悬置，身体右旋 45 度至胸朝西南，右脚随即向西踏出一步，脚跟着地成右虚步。左掌继续向右前方经右拳外侧向下向里复向上绕转大半个圆回至胸前，边绕边外旋使掌心朝里。 右拳也继续向上复向右前方撇转半个斜圆，拳心自然翻转朝上。

动作三：蹬左腿，弓右腿，渐成右弓步，左脚尖趁势内扣至指西偏南，身体同时略右旋至胸对西偏北。右拳随势回抽于右腰旁。左手则逐渐内旋并坐腕，以手掌外缘领劲，随弓步伸臂向前（西）方推出，掌心朝右略偏前。

第二十五式进步搬拦捶

动作一：重心逐渐后移于左腿成右虚步，身体随之左旋全胸对西南。右拳向左前上方经左臂上侧穿出，边出边内旋使拳

心朝下：拳眼朝左后方，弯臂置于胸前。左掌侧弧形沉落于左拳旁，边落边外旋使掌心朝前上方。

动作二：重心全部移于左腿，随即提起右脚回收于左脚前右侧悬置，同时身体右旋至向朝西偏南、左掌向左抬起至与肩平，掌心朝外下方。右拳向左后方沉落于小腹前再用屈臂上抬，成横臂置于胸前，拳心朝下。

动作三：右脚向前（西）踏出半步，脚跟先着地。脚尖指向西偏北，重心随即前移于右腿屈膝坐实，趁势提起左脚前进。随着两脚先后前进，身体逐渐右旋至胸对西北。随体转，右拳向右前方斜弧搬转，接着抽回置于右腰旁，拳心朝上。左手则向前平弧拦转，边转边外旋并坐腕，成侧立掌伸向前（西）方，掌心朝右（北）。

动作四：左脚向前（西）踏出一步，逐渐弓腿坐实成左弓步，身体随之左旋至胸对西。右拳向前经左掌右侧伸臂冲出，边出边内旋使拳心朝左。左手则屈臂，使侧立掌略向里收，掌心正对右肘。

第二十六式上步揽雀尾

(1) 掤式：

动作一：重心略后移，左脚尖外撇 30°，重心再复移于左腿渐弓坐实，随即提起右脚前进，身体同时逐渐左旋至胸对西南。左臂略向左外掤，掌心朝下。右拳变掌并内旋使掌心朝下，随即沉落于腹前，再屈臂向左上捞至左掌下方，掌心朝上，与左掌上下相对成抱球状。

动作二：与前第三式揽雀尾 (1) 左右掤式动作四完全相同。

(2) 捋式：

动作与前第三式揽雀尾 (2) 捋式动作完全相同。

(3) 挤式：

动作与前第三式揽雀尾 (3) 挤式动作完全相同。

图 87

图 88

(4) 按式：

动作与前第三式揽雀尾 (4) 按式动作完全相同。

第二十七式单鞭

动作与前第四式单鞭动作完全相同。

第三路

第二十八式云手

动作一：重心略后移，左脚尖里扣 90°，身体随之右旋至胸朝南。随体转，左手屈臂使手掌前移于胸前左侧，掌心朝下。右钩手变掌下沉，掌心朝下。

动作二：重心移于左腿坐实，提起右脚左靠半步，脚尖点地，与左脚平行相距约同肩宽。身体随之左旋至胸朝东南。随体转，右掌垂落经小腹前屈臂向左

上捞至胸前左侧，掌心朝里上方。左掌则向左略移，并略内旋使掌心朝下偏外，与右掌上下交错相对如抱球状。

动作三：重心渐渐移于右腿坐实，左脚跟即略提起（脚尖仍点地），身体随之向右旋至胸对西南。随体转，右掌继续向上向右经面前弧形运转至胸前右侧，边运边内旋使掌心朝下偏外。左掌则垂落经小腹前屈臂向右上捞至腹前右侧，掌心朝里上方，与右掌上下交错相对如抱球状。

动作四：提起左脚向左横跨一步，脚尖先着地。指向正南，随即重心渐渐移于左脚坐实，身体随之左旋至胸对东南，趁势提起右脚左靠半步，脚尖点地，与左脚平行相距约同肩宽。随体转，左掌继续向上向左经面前弧形运转至胸前左侧，边运边内旋使掌心朝下偏外。右掌则垂落经小腹前屈臂向左上捞至胸前左侧，掌心朝里上方，与左掌上下交错相对如抱球状。

以上四个动作为第一次云手。以下重复动作三及动作四为第二次。继续重复动作三、动作四再接动作三为第三次。

第二十九式单鞭

动作：重心略左移，右脚尖向里扣转60°再坐实，身体随之左旋。以下接前第四式单鞭的动作四。

第三十式高探马

动作一：重心后移于右腿坐实，左脚尖自然翘起成左虚步，同时身体略左旋。右钩手变掌下落，边落边屈臂回收于右腰旁，掌心朝上，指向左前方。左手则外旋并沉肘松腕使掌心朝右后上方。

动作二：提起左脚回收半步，脚尖点地，右腿随即伸膝起立（勿伸直）成高式左虚步，身体同时左旋至胸对东。右掌向前上方经左臂上侧伸臂探出，随出随内旋使掌心渐转朝下偏外，手指指左前方，掌略高于肩。左手则屈臂使手掌弧形沉落于左腰旁，掌心朝上。

第三十一式左右分脚

(1) 右分脚：

动作一：身体渐渐下蹲并右旋至胸对东南。右手随势向右后方斜弧沉转并屈臂使手掌捞回右胯旁，掌心朝上。左手则向左前方举平并即向右平弧拦转至伸向右前方，掌心斜朝右后上方。

动作二：提起左脚向东北踏出一步，随即弓腿渐成左弓步，身体同时左旋至胸朝东。左手屈臂使手掌向里回收于胸前，掌心朝里上方。右掌则向前上方经左掌上侧伸臂向东南方探出，高与肩平，掌心朝外下方，手指斜指左前上方。

动作三：重心全部移于左腿并略下蹲，身体边蹲边略左旋，趁势提起右脚收于左脚内侧悬置。左手略向右移。右手则向下向里抱回胸前左手外面，两手交叉，掌心皆朝里。

动作四：左腿渐渐伸膝起立（勿挺直）。右脚脚面绷平向东南方分出，高与胯平。同时两手渐渐内旋并分向左右撑出，腕与肩平。

(2) 左分脚：

动作一：右脚收回于左脚内侧悬置，左腿略下蹲。左手随势屈臂使手掌向下捞回左胯旁，掌心朝上。右手则向左平弧拦转至伸向左前方，掌心斜朝左后上方。

动作二：与本式(1)右分脚动作二相同，惟左右式相反。

动作三：与本式(1)右分脚动作三相同，惟左右式相反

动作四：与本式(1)右分脚动作四相同，惟左右式相反。

第三十二式转身蹬脚

动作一：左脚收回于右脚后侧，脚尖轻轻点地。随即以右脚跟为轴，身体左转至胸对西北，右脚尖也同时扣转至指向西北。两手各自左右向下向里复向上绕转大半个圆至胸前交叉合抱，掌心皆朝里。两手下落时，身体随之

下蹲，上捞时再略上升。

动作二：提起左脚，以脚跟领劲向西蹬出，高与胯平。蹬脚时，身体继续升起（膝勿挺直），同时两手渐渐内旋并分向左右撑出，腕与肩平。

第三十三式左右搂膝拗步

(1) 左式：

动作一：左脚收回悬置于右脚前，身体下蹲并略左旋。左手向右弧形抹转，边转边屈臂使手掌回按于腹前，掌心朝下。右手屈臂使手掌向上回收于右耳旁，松腕使掌心朝前下方。

动作二：与前第七式左搂膝拗步动作三相同，惟打出方向相反，前式打向东，本式则打向西。

(2) 右式：

动作与前第九式左右搂膝拗步（二）右式相同，惟打出方向相反，前式打向东，本式则打向西。

第三十四式进步栽捶

动作一：重心略后移，右脚尖趁势外撇30°，重心再复移于右脚坐实，随即提起左脚收于右脚内侧（不落地或脚尖点地），同时身体右旋至胸对西北。右掌自胯侧向右后方上举至与肩平即变拳，接着屈臂使拳向里回收于右耳旁，拳心朝下。左手则慢慢外旋并屈臂使手掌向右向里回收至右胸前，掌心朝里上方，接者下按至腹前，边按边内旋使掌心朝下。

动作二：左脚向西踏出一步，逐渐弓腿坐实成左弓步，同时身体左旋至定式时胸对西偏南。左掌向下向左经左膝前继续向左后方搂转半个平圆置于左胯旁，掌心朝下。右拳则自右耳旁伸臂向前下方栽出，拳心朝里。

第三十五式翻身撇身捶

动作与前第二十四式翻身撇身捶相同，惟打出的方向相反。

第三十六式进步搬拦捶
动作与前第二十五式进步搬拦播相同，惟打出的方向相反。

第三十七式右蹬脚
动作一：重心略后移，左脚尖外撇 45°，身体随之左旋至胸朝东北。左掌放平并外旋使掌心朝里。右拳变掌，屈臂向左抱回胸前左臂外面成交叉手，掌心也朝里。

动作二：重心全部移于左腿坐实，趁势提起右脚收于左脚内侧悬置。两手分向左右再向下向里复向上捞回胸前交叉还原（即各绕转 360°）。当两手下落时，身体随之下蹲，当两手上捞时，身体随之，上升。

动作三：提起右脚，以脚跟领劲向前（东）蹬出，高与胯平。蹬脚时，身体随之立起（膝勿挺直），同时两手渐渐内旋并分向左右撑出，腕与肩平。

第三十八式左打虎式
动作一：右脚收在左脚内侧落下，脚尖指北，重心随即移于右腿屈膝坐实，左脚跟趁势提起，脚尖仍点地。在收回右脚的同时，两手屈臂向胸前合拢，左手在前在上，右手在里在下如手挥琵琶式，然后随着身体下蹲，右掌垂落于右胯旁，左掌则继续向右下按。

动作二：提起左脚向西北踏出一步，随即渐渐蹬右腿，弓左腿，身体随进随向左旋。随体转，左手垂落于左胯旁。右手则向右举平，掌心朝上，接着向前拦转。

动作二：继续蹬右腿，弓左腿，成左弓步，身体随进随左旋至胸对西北。右手握拳并屈臂使拳向上向左经面前下压，成横臂置于身前胸腹之间，拳眼朝上。左手则向左举平后握拳，

随即屈臂使拳向上向右横冲至额前左上方，拳心朝外，拳眼朝下，与右拳眼上下相对。

第三十九式右打虎式

动作一：重心略后移，左脚尖向右扣转135°，身体随之右旋至胸朝东，重心再复移于左腿屈膝坐实，同时提起右脚跟自然随着向里转移。随体转，左拳变掌并沉肘略向右移，右拳变掌向右垂落于右胯旁。

动作二：提起右脚向东南踏出一步，逐渐弓腿坐实成右弓步，身体随之右旋至胸对东南。左手再复握拳向右经面前下压，成横臂置于身前胸腹之间，拳眼朝上。右手则向右举平后复握拳，随即屈臂使拳向上向左横冲至额前右上方，拳心朝外，拳眼朝下，两拳眼上下相对。

第四十式回身 右蹬脚

动作一：左脚跟向内转移45°，身体随之左旋至胸朝东北，随转随将重心移于左脚坐实，趁势提起右脚收于左脚内侧悬置。左拳变掌并略上升。右拳也变掌并向右向下复向左向上绕转大半个圆，回至胸前左手外侧，两臂交叉，掌心皆朝里。

动作二：与三十七式右蹬脚动作三完全相同。

第四十一式双峰贯耳

动作一：屈右膝，右脚自然下垂悬吊，随即以左脚跟为轴，迅速右转身至胸对东南，足尖亦随之扣转至指东偏南落实。在转身的同时，两手屈臂并外旋，使两掌抱回胸前，丙臂弯圆，掌心皆朝里上方：两手指尖相对，中间距离约一拳宽。

动作二：左腿略下蹲，右脚向东南踏出一步，并渐渐弓腿坐实成右弓步。两掌随着蹲身分向右膝两旁下落，边落边向左右分开变拳，再随弓步向前上

方钳形夹击出去，拳心向外，拳眼斜朝下方，两拳中间距离约一拳半宽。

　　第四十二式左蹬脚

　　动作一：重心略后移，右脚尖略外撇，重心再复移于右脚坐实，趁势提起左脚收于右脚内侧悬置。两拳变掌，分向左右伸臂，再向下向里经小腹.上捞至胸前交叉（两手各绕转大半个圆），右手在外，掌心皆朝里。两手下落时，身体略下蹲，上捞时身略上升。

　　动作二：与前第三十二式转身蹬脚动作二相同，惟打出方向相反。

　　第四十三式转身右蹬脚

　　动作一：屈左膝，左脚自然下垂悬吊，随即以右脚掌为轴，以左腿右摆为劲，使身体迅速向右转至胸朝西时，左脚即向西半步处落下，脚跟着地，然后再以左脚跟为轴，身体继续向右转至胸朝北，左脚尖也随之向右扣转至指向东北，边转边将重心移于左脚坐实。

　　动作二：右脚收回于左脚内侧悬置，身体继续右旋至胸对东北。两掌各自左右向下向里复向上绕转半个圆，回至胸前交叉，掌心皆朝里。两手下落时，身略下蹲，上捞时身复略升。

　　动作三：与前第三十七式右蹬脚动作三完全相同。

　　第四十四式进步搬拦捶

　　动作一：身体下蹲并右旋，右脚收在面前半步处落下，脚跟先着地，脚尖指东偏南；重心随即移于右脚坐实，趁势提起左脚收于右脚内侧悬置，身体继续右旋至胸对东南。右掌下落，随落随变拳，经小腹前屈臂向左上提，接着向右前方斜立弧搬转半个圆，再抽回置于右腰旁，拳心朝上。左手则略沉肘，随着身体右旋向前平弧拦转，边转边外旋并坐腕，成侧立掌伸向前（东）方。

　　动作二：与前第十二式进步搬拦捶动作三完全相同。

第四十五式如封似闭

动作与前第十三式如封似闭完全相同。

第四十六式十字手

动作与前第十四式十字手完全相同。

第四路

第四十七式抱虎归山

动作与前第十五式抱虎归山完全相同。

第四十八式斜单鞭

动作与前第四式单鞭相同，惟打出方向正斜不同。前式是由西打向东，本式则是由西北打向东南，其前面的过渡动作可参见前第四式单鞭的全部动作。

第四十九式野马分鬃

(1) 右式：

动作一：重心略后移，左脚尖里扣 135°，身体随之右旋至胸对西，重心再复移于左腿坐实，趁势提起右脚收于左脚内侧（不落地或脚尖点地）。左手屈臂略沉，使手掌向右抹回于胸前左侧，掌心朝外下方。右钩手变掌落下经小腹前屈臂向左捞起于腹前左侧，掌心朝里上方，与左掌上下斜相对如抱球状。

动作二：右脚向西北方踏出一步，渐渐弓腿坐实成右弓步，身体随之右旋至胸对西偏北。右掌以虎口领劲，向右前上方弧形捯出，腕比肩略高，掌心朝左后上方。左掌则向左后方弧形下采于左胯旁，掌心朝下。

(2) 左式：

动作一：重心全部移于右腿坐实，趁势提起左脚收于右脚内侧悬置（或尖点地）。右手屈臂使手掌向上向左翻转按于胸前右侧，掌心朝外下方。左

掌则垂落经小腹前即屈臂向右捞起置于腹前右侧，掌心朝里上方，与右掌上下斜相对如抱球状。

动作二：左脚向西南方踏出一步，渐渐弓腿坐实成左弓步，右脚尖随势略内扣至指向西，身体随之左旋至胸对西偏南。左手以虎口领劲向左前上方弧形捌出，腕比肩略高，掌心朝右后上方。右掌则向右后方弧形下采于右胯旁，掌心朝下。

(3) 右式：

动作一：与前 (2) 左式动作相同，惟左右式相反

动作二：与前 (1) 右式动作二完全相同

第五十式上步揽雀尾

(1) 左右掤式：

动作一：重心略后移，右脚尖里扣 45°再坐实，趁势提起左脚收于右脚内侧 (不落地或尖点地)。右手屈臂使手掌向左翻回置于胸前右侧，掌心朝外下方。左掌则向右垂落经小腹前屈臂向左上捞，置于腹前右侧，掌心朝里上方，与右掌上下相对如抱球状。

动作二、三、四与前第三式揽雀尾 (1) 左右掤式动作二、三、四完全相同。

以下 (2) 捋式、(3) 挤式、(4) 按式的动作与前第三式揽雀尾完全相同。

第五十一式单鞭

动作与前第四式单鞭完全相同。

第五十二式玉女穿梭

(1) 左穿梭：

动作一：重心略后移，左脚尖里扣 90°，身体随之右旋至胸对西南：随即重心移于左腿坐实，趁势提起右脚收于左脚内侧悬置。右钩手变掌并向前移，手掌边移边向下向左复向上向右绕转一个圆圈，至指向西南 (前) 方，掌心朝左。左掌则向下向右经小腹前屈臂上捞于腹前右侧 (右肘下面)，掌心朝里

上方。

动作二：右脚向前（西南）踏出半步，脚跟先着地，脚尖指西偏南：重心随即前移坐实，趁势提起左脚收于右脚内侧悬置，身体随之略右旋。左手从右臂外侧向左前上方掤起。右手则右后下方抽回，手掌停于胸前（或抽至右腰旁），掌心朝上偏里。

动作三：左脚向前（西南）踏出一步，渐渐弓腿成左弓步；身体随之左旋至胸对西南。左臂继续向左前上方掤起，边起边内旋，成斜臂立于面前左侧，掌心朝外，掌稍高于头。右手则边内旋边伸臂向前推出，掌与肩平。

(2) 右穿梭：

动作一：右脚跟提起向内移转90°，重心随即移于右脚。身体趁势右转至胸对东北，左脚尖同时向右扣转180°：接着重心移回左脚坐实，趁势提起右脚收于左脚内侧悬置。在向右转身的同时，右手抽回屈臂斜于胸前，掌心朝里上方：左手则以沉肩坠肘作势，向前落于右手上面成交叉手，边落边外旋使掌心也朝里上方。然后再随重心回坐左腿之势，右手略向右前上方掤起，左手则向左后下方抽回，手掌置于胸前（或抽至左腰旁）。

动作二：右脚向东南（前）方踏出一步，渐渐弓腿成右弓步，左脚边蹬边使脚尖内扣45°，身体随之继续右旋至胸对东南。右臂继续向右前上方掤起，边起边内旋，成斜臂立于面前右侧，掌心朝外，掌稍高于头。左手则边内旋边伸臂向前推出，掌与肩平。

(3) 左穿梭：

动作一：左脚跟略提并内移至脚尖指北，重心随即移于左腿坐实，身体随之左旋至胸对东北，趁势提起右脚收于左脚内侧悬置。左手抽回屈臂横于腹前，掌心朝里上方。右手则以沉肩坠肘作势向前落下，伸臂平指前（东北）方。

动作二：与前（一）左穿梭动作二相同，惟打出方向相反，此动作打向东北。

动作三：与前（一）左穿梭动作三相同，惟打出方向相反，此动作打向东北。

(4) 右穿梭：

动作与前（二）右穿梭动作相同，惟打出方向相反，此右穿梭是从东北打向西北。

第五十三式揽雀尾

(1) 左右掤式：

动作一：重心略后移，右脚尖里扣 45°再坐实，趁势提起左脚收于右脚内侧（不落地或尖点地）。右手向前沉落于胸前右侧，掌心朝外下方。左手则向下回收横臂于腹前，掌心朝里上方，与右掌上下斜相对如抱球状。

动作二、三、四与前第三式揽雀尾 (1) 左右掤式动作二、三、四完全相同。

以下 (2) 捋式、(3) 挤式、(4) 按式的动作与前第三式揽雀尾完全相同。

第五十四式单鞭

动作与前第四式单鞭完全相同。

第五路

第五十五式云手

动作与前第二十八式云手完全相同。

第五十六式单鞭

动作与前第二十九式单鞭完全相同。

第五十七式下势

动作一：右脚尖外撇 90°，重心逐渐移于右腿并屈膝下蹲至胯低于膝成左仆步，身体随之右旋至胸对南。左手屈臂使手掌回收经面前落下，再沿左腿里侧向前穿出，掌心朝右。当手向前穿出时，身体随之略左旋。

动作二：蹬右脚，左腿逐渐弓起成左弓步。左手随着身体前移起立而继续前穿，掌高与肩平。

第五十八式金鸡独立

(1) 左独立：

动作：左脚尖外撇 30 度，重心随即全部移于左脚坐实，趁势提起右脚向前（东）提膝至高与胯平，胫部、脚部自然往下垂吊。与提右脚前移的同时，身体随之左旋；与向上提膝的同时，身体随之起立（膝勿挺直），并继续左旋至胸对东偏北。右钩手变掌，随着右脚前移而垂落于身侧，再随向上提膝而屈臂经左掌内侧向前上方穿出，掌高与眼平，掌心朝左，立于右腿上方。左手则屈臂向里收回经胸前右手外侧向左后方下按于左胯旁。

(2) 右独立：

动作：左腿渐渐下蹲，右脚在前半步处落下，脚跟先着地。脚尖指东偏南，重心随即移于右腿坐实，趁势提起左脚向前（东）提膝至高与胯平，胫部、脚部自然往下垂吊。与提左脚前移的同时，身体随之右旋：与向上提膝的同时，身体随之起立（膝勿挺直），并继续右旋至胸对东偏南。随着左脚向前提膝，左手屈臂向前上方穿出，掌高与眼平，掌心朝右，立于

左腿上方。右掌则向左翻下经胸前左手外侧向右后方下按于右胯旁。

第五十九式左右倒撵猴

(1) 右倒撵猴：

动作：右腿渐渐屈膝下蹲，左脚向后退一步，脚尖先着地，指向东北，随即回身坐实左腿，右脚尖则自然翘起内扣成右虚步；身体随回随左旋至胸对东北。右手向右后上方举平，随即屈臂使手掌绕回经右耳旁向前伸臂推出。左手则垂落于左胯旁，掌心朝前上方。

(2) 左倒撵猴：

动作与前第十七式 (2) 左倒撵猴完全相同。

(3) 右倒撵猴：

动作与前第十七式 (3) 右倒撵猴完全相同。

第六十式斜飞式

动作与前第十八式斜飞式完全相同。

第六十一式提手上势

动作与前第十九式提手上势完全相同。

第六十二式白鹤亮翅

动作与前第六式白鹤亮翅完全相同。

第六十三式左搂膝拗步

动作与前第七式左搂膝拗步完全相同。

第六十四式海底针

动作与前第二十二式海底针完全相同。

第六十五式扇通臂

动作与前第二十三式扇通臂完全相同。

第六十六式转身 白蛇吐信

动作与前第二十四式翻身撇身捶相同，只是此式右手不握拳。

第六十七式搬拦捶

动作一：右掌握拳。以下动作则与前第二十五式进步搬拦捶动作一相同。

动作二：与前第二十五式进步搬拦捶动作二完全相同。

动作三：右脚向东北斜退一步，脚尖先着地，重心随即移于右腿坐实（脚

尖指西偏北），身体随之右旋至胸对西北，左脚尖也随之内扣。随体转，右拳向右前方斜弧搬转，接着抽回置于右腰旁，拳心朝上。左手则向前平弧拦转，边转边外旋并坐腕，成侧立掌伸向前（西）方，掌心朝右（北）。

动作四：提起左脚收于右脚内侧。以下动作则与前第二十五式进步搬拦捶动作四相同。

第六十八式揽雀尾

动作与前第二十六式上步揽雀尾完全相同。

第六十九式单鞭

动作与前第四式单鞭动作完全相同。

第六路

第七十式云手

动作与前第二十八式云手完全相同。

第七十一式单鞭

动作与前第二十九式单鞭完全相同。

第七十二式高探马带穿掌

(1) 高探马：

动作一：重心后移于右腿坐实，左脚尖自然翘起成左虚步，同时身体略左旋。右钩手变掌向上绕回右耳旁，掌心朝前下方。左手则外旋并沉肘松腕使掌心朝右后上方。

动作二：提起左脚回收半步，脚尖点地，右腿随即伸膝起立（勿伸直）成高式左虚步，身体同时左旋至胸对东。右掌向前伸臂探出，掌略比肩高，掌心朝下偏外，手指指左前方。左掌则沉落于左腰旁，掌心朝上。

(2) 左穿掌：

动作：身体渐渐下蹲。提起左脚向前（东）踏出一步，逐渐弓腿坐实成左弓步；身体随之右旋至胸对东南。右手屈臂收回横于胸前，掌心朝下，按于胸前左侧左肘下面。左掌则向前经右掌上面伸臂穿出，掌心朝上，高与肩平。

第七十三式 转身右蹬脚

动作一：重心略后移，左脚尖向右扣转135°，身体随之右旋至胸朝西南；重心再复移于左腿坐实，趁势提起右脚收于左脚内侧悬置（或尖点地）。右臂略外旋使掌心朝里，同时左手屈臂收回横于胸前右手里侧，掌心也朝里，变成两手交叉合抱于胸前。

动作二：与前第三十七式右蹬脚动作三相同，惟打出方向相反，此式打向西。

（此式原是十字腿单摆莲，后由杨澄甫改成转身右蹬脚。）

第七十四式 搂膝指裆捶

动作一：身体渐渐下蹲，右脚在左脚前半步处落下，脚跟先着地，脚尖指西偏北；重心随即移于右脚屈膝坐实，趁势提起左脚收于右脚内侧（不落地或尖点地），身体随之右旋至胸对西北。右手屈臂使手掌向左转回右胸前，接着向下向右向后斜弧搂转于右胯后侧变拳，拳心朝后偏右。左手随着身体右旋

而向右平弧拦转至伸向前（西）方，边转边外旋使掌心朝右。

动作二：左脚向前（西）踏出一步，逐渐弓腿坐实成左弓步，身体随之左旋至胸对西偏南。左手屈臂使手掌向右收于在胸前，接着向下向左经左膝前继续向左后方搂转半个平圆置于左胯旁，坐腕，掌心朝下。右拳略提，自右腰旁向前下方伸臂冲出，高与腹平，拳心朝左。

第七十五式 上步揽雀尾

(1) 掤式：

动作一：重心略后移，左脚尖外撇30°，重心再复移于左腿屈膝坐实，随即提起右脚收于左脚内侧悬置（或尖点地），身体随之左旋至胸对西南。左手向右经腹前屈臂向左上方掤出，掌心朝下。右拳变掌，略向右抬，随即向左后方垂落于腹前左侧再向上捞，置于左掌下方，掌心朝上，与左掌上下相

对成抱球状。

动作二：与前第三式揽雀尾 (1) 左右掤式动作四完全相同。

(2) 捋式、(3) 挤式、(4) 按式与前第三式揽雀尾 (2) 捋式、(3) 挤式、(4) 按式完全相同。

第七十六式单鞭

动作与前第四式单鞭完全相同。

第七十七式下势

动作与前第五十七式下势完全相同。

第七十八式上步七星

动作：重心略后移，左脚尖外撇 30°，重心再复移于左脚坐实，随即提起右脚向前踏出半步，脚跟着地，成右虚步。身体随之左旋至胸对东。左掌向左平弧抹转至身侧即屈臂向下抄回左腰旁变拳；右钩手变掌，也屈臂向下抄回右腰旁变拳，拳心皆朝上。然后两拳一齐向前上方穿出交叉于胸前，边出边内旋使拳心皆转朝前下方，左拳在内，右拳在外，高与眼平．

第七十九式退步跨虎

动作：提起右脚后退一步，脚掌先落地，脚尖指东南，重心随即移于右脚坐实，身体随之略右旋，趁势提起左脚略回移，以脚尖点地成左虚步。右拳变掌，沿左臂下侧略向里移，再经面前向右上方掤起，成斜臂立于额前右上方；手掌在回移时外旋，回到左胸前时掌心朝里上方，掤起时内旋使掌心翻转朝外。左拳也变掌，弧形按落于左胯旁。身体随势回向左旋，仍正对东。

第八十式转身双摆莲

动作一：身体略左旋。左手向左举平，掌心朝下偏外，沉肘弯臂。右掌则向左沉落于胸前左侧，边落边外旋使掌心朝里上方。两手变成右捋式手势。

动作二：以右脚掌为轴，提起左脚随着身体向右旋转 180°至胸朝西时即向前（西）踏出一步，逐渐弓腿坐实成左弓步，身体继续右旋至胸对西偏北。随体转，左掌向下抄回左腰旁，掌心朝上，再随弓腿之势，向前（西）右掌

上侧伸臂扑出，边出边内旋，坐腕，使掌心朝外，高与肩平。右臂则内旋使掌心朝下，按在左肘下面。

动作三：重心略后移，左脚尖翘起向右扣转1358°，身体随之右旋至胸对东北：重心随即移于左腿坐实，同时提起右脚跟向内移转至脚尖指东成右虚步，身体继续右旋至胸对东。随体转，两手向右弧形平抹，右臂边转边伸，左臂边转边屈，至身体朝东时，右手伸向右前方，左手则屈臂横于胸前，掌心皆朝下，右手略比左手高。

动作四：身体略起立。右脚向左前上方举起，伸膝（但勿用力挺直），脚面绷平，然后自左向右弧形摆转，至身前右侧时即屈膝使胫部、脚部自然垂吊。与右脚摆转的同时，两掌则自右向左平抹，迎着脚面拍击而过（如不能拍到脚面，可拍膝部），转至身前左侧。

第八十一式 弯弓射虎

动作一：身体下蹲，右脚向东南方踏出一步，脚跟先着地，身体右旋至胸对东南。两掌同时沉落经腹前向右摆转，左掌摆至腹前，掌心朝下，右掌摆至右胯侧，掌心朝左前方。

动作二：蹬左脚，弓右腿，渐成右弓步。左掌变拳自腹前屈臂向上向前绕转，经右胸前伸臂向前（东）冲出，高与肩平，拳眼朝上。右掌也变拳，向右屈臂向上绕经右耳旁与左拳一同向前冲出，置于额前右侧，拳眼朝下。

第八十二式 进步 搬拦捶

动作一：左脚跟略内收，重心随即移于左腿坐实，身体左旋至胸对东北。左拳变掌，屈臂抽回腹前左侧，掌心朝上。右拳变掌，伸臂向右下沉至与肩平，再屈臂绕回右腰旁，掌心朝上；然后随体转向前伸臂探出，边出边内旋，使掌心朝前下方，手指指左前上方。

动作二：提起右脚收经左脚内侧向前踏出半步，脚跟先着地，脚尖指东偏南，重心随即移于右脚坐实，趁势提起左脚收于右脚内侧悬置，身体右旋

至胸对东南。右掌向左沉落于小腹前变拳，接着屈臂使拳向左向上复向右前方斜弧搬转，随即抽回右腰旁，拳心朝上。左手则向左举平，再向前平弧拦转至伸向前（东）方，侧立掌，掌心朝右。

动作三：与前第十二式进步搬拦捶动作三完全相同。

第八十三式如封似闭

动作与第十三式如封似闭完全相同。

第八十四式十字手

动作与前第十四式十字手完全相同。

第八十五式合太极收势

由如封似閉，變十字手。两手分左右下垂，手心向下舆起势式同，是名合太極。此为一套拳終 了之時，學者尤不可忽略。合太極者，合两儀、四象、八卦、六十四卦，而仍歸於太極。即收其心意氣息，復全歸於丹田，凝神静慮，知止有定，不可散失，以免貽笑大方也。

动作：身体渐渐起立，两掌徐徐分向左右下落，两掌徐徐分向左右下落掌心渐转朝下，按落在胯旁如预备式，随即松腕垂指结束。

附录一、太极拳古典著作选录

十三势歌

十三总势莫轻视。命意源头在腰隙。

变转虚实须留意。气遍身躯不少滞。

静中触动动犹静。因敌变化示神奇。

势势存心揆用意。得来不觉费功夫。

刻刻留意在腰间。腹内松静气腾然。

尾闾中正神贯顶。满身轻利顶头悬。

仔细留心向推求。屈伸开合听自由。

入门引路须口授。功夫无息法自修。

若言体用何为准。意气君来骨肉臣。

想推用意终何在。益寿延年不老春。

歌兮歌兮百四十。字字真切意无遗。

若不向此推求去。枉费功夫贻叹息。

王宗岳太极拳论

太极者，无极而生，动静之机，阴阳之母也。动之则分，静之则合。无过不及，随曲就伸。人刚我柔谓之走，我 顺人背谓之粘。动急则急应，动缓则缓随。虽 变化万端，而理唯一贯。由着熟而渐悟懂劲，由懂劲而阶及神明。然非用力之久不能豁然贯通焉。

虚灵顶劲，气沉丹田，不偏不倚，忽隐忽现。左重则左虚，右重则右杳。仰之则弥高，俯之则弥深。进之则愈长，退之则愈促。

一羽不能加，蝇虫不能落。人不知我，我独知人。英雄所向无敌，盖皆由此而及也！斯技旁门甚多，虽势有区别，概不外"壮欺弱"、"慢让快"耳，有力打无力，手慢让手快，是皆先天自然之能，非关学力而有也。察四两拨千斤之句，显非力胜！观 耄耋御众之形，快何能为？

立如枰准，活似车轮，偏沉则随，双重则滞。每见数年纯功不能运化者，率皆自为人制，双重之病未悟耳。欲避此病，须知阴阳，粘即是走，走即是粘，阳不离阴，阴不离阳，阴阳相济，方为懂劲。懂劲后愈练愈精， 默识揣摩，渐至从心所欲。本是舍已从人，多误舍近求远，所谓差之毫厘，谬之千里，学者不可不详辨焉！是为论。

太极拳说十要
杨澄甫口述　陈微明录

一、虚灵顶劲

顶劲者，头容正直，神贯于顶也。不可用力，用力则项强，气血不能流通，须有虚灵自然之意。非有虚灵顶劲，则精神不能提起也。

二、含胸拔背

含胸者，胸略内涵，使气沉于丹田也。胸忌挺出，挺出则气涌胸际，上重下轻，脚跟易于浮起。拔背者，气贴于背也。能含胸则自能拔背，能拔背则能力由脊发，所向无敌也。

三、松腰

腰为一身之主宰，能松腰然后两足有力，下盘稳固。虚实变化皆由腰转动，故曰："命意源头在腰隙"，有不得力必于腰腿求之也。

四、分虚实

太极拳术以分虚实为第一义。如全身皆坐在右腿，则右腿为实，左腿为虚；全身坐在左腿，则左腿为实，右腿为虚。虚实能分，而后转动轻灵，毫不费力。如不能分，则迈步重滞，自立不稳，而易为人所牵动。

五、沉肩坠肘

沉肩者，肩松开下垂也。若不能松垂，两肩端起，则气亦随之而上，全身皆不得力矣。坠肘者，肘往下松坠之意。肘若悬起，则肩不能沉，放人不远，近于外家之断劲矣。

六、用意不用力

太极拳论云：此全是用意不用力。练太极拳，全身松开，不使有分毫之拙劲，以留滞于筋骨血脉之间，以自缚束。然后能轻灵变化，圆转自如。或疑不用力何以能长力？盖人身之有经络，如地之有沟洫。沟洫不塞而水行，经络不闭则气通。如浑身僵劲充满经络，气血停滞，转动不灵，牵一发而全身动矣。若不用力而用意，意之所至，气即至焉。如是气血流注，日日贯输，

周流全身，无时停滞。久久练习，则得真正内劲。即太极拳论所云："极柔软，然后极坚刚"也。太极拳功夫纯熟之人，臂膊如绵裹铁，分量极沉。练外家拳者，用力则显有力，不用力时，则甚轻浮。可见其力，乃外劲浮面之劲也。不用意而用力，最易引动，不足尚也。

七、上下相随

上下相随者，即太极拳论所云："其根在脚，发于腿，主宰于腰，形于手指，由脚而腿而腰，总须完整一气"也。手动，腰动，足动，眼神亦随之动。如是方可谓之上下相随。有一不动，即散乱也。

八、内外相合

太极拳所练在神。故云："神为主帅，身为驱使。"精神能提得起，自然举动轻灵。架子不外虚实开合。所谓开者，不但手足开，心意与之俱开；所谓合者，不但手足合，心意亦与之俱合。能内外合为一气，则浑然无间矣。

九、相连不断

外家拳术，其劲乃后天之拙劲。故有起有止，有续有断，旧力已尽，新力未生，此时最易为人所乘。太极拳用意不用力，自始至终，绵绵不断，周而复始，循环无穷。原论所谓"如长江大海，滔滔不绝"，又曰："运劲如抽丝"，皆言其贯串一气也。

十、动中求静

外家拳术，以跳掷为能，用尽气力，故练习之后，无不喘气者。太极拳以静御动，虽动犹静，故练架子愈慢愈好。慢则呼吸深长，气沉丹田，自无血脉偾张之弊。学者细心体会，庶可得其意焉。

【專業太極服】

多種款式選擇 · 男女同款

微信掃一掃

進入小程序購買

黑白漸變仿綢

淺棕色牛奶絲

白色星光麻

亞麻淺粉中袖

白色星光麻

真絲綢藍白漸變

【太極羊・專業太極鞋】

多種款式選擇・男女同款

打開淘寶天貓
掃碼進店

微信扫一扫
进入小程序购买

XF2008B（太極圖）白

XF2008B（太極圖）黑

XF2008-1 白

XF2008-2 白

XF2008-2 黑

XF2008-1 黑

XF2008-3 黑

XF2008B（無圖）黑

XF2008B（無圖）白

XF2008-3 白

XF2008B-1 黑

XF2008B-2 黑

XF2008B-1 白

XF2008B-2 白

5634 白

【出版各種書籍】

申請書號>設計排版>印刷出品
>市場推廣
港澳台各大書店銷售

冷先鋒

香港國際武術總會裁判員、教練員培訓班
常年舉辦培訓

　　香港國際武術總會培訓中心是經過香港政府注冊、香港國際武術總會認證的培訓部門。爲傳承中華傳統文化、促進武術運動的開展，加强裁判員、教練員隊伍建設，提高武術裁判員、教練員綜合水平，以進一步規範科學訓練爲目的，選拔、培養更多的作風硬、業務精、技術好的裁判員、教練員團隊。特開展常年培訓，報名人數每達到一定數量，即舉辦培訓班。

報名條件：熱愛武術運動，思想作風正派，敬業精神强，有較高的職業道德，男女不限。

培訓内容：1.規則培訓；2.裁判法；3.技術培訓。考核内容：1.理論、規則考試；2.技術考核；3.實際操作和實踐（安排實際比賽實習）。經考核合格者頒發結業證書。培訓考核優秀者，將會録入香港國際武術總會人才庫，有機會代表參加重大武術比賽，并提供宣傳、推廣平臺。

聯系方式

深圳：13143449091（微信同號）

　　　13352912626（微信同號）

香港：0085298500233（微信同號）

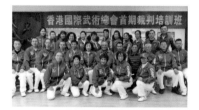

國際武術教練證　　國際武術裁判證

微信掃一掃

進入小程序

香港國際武術總會第三期裁判、教練培訓班

打開淘寶APP

掃碼進店

国际武术大讲堂系列教程之一
《太极问道天地人》

香港先锋国际集团 审定

太极羊集团 赞助

香港国际武术总会有限公司 出版

香港联合书刊物流有限公司 发行

代理商：台湾白象文化事业有限公司

书号：ISBN 978-988-74212-6-9

香港地址：香港九龙弥敦道 525 -543 号宝宁大厦 C 座 412 室

电话：00852-95889723 \91267932

深圳地址：深圳市罗湖区红岭中路 2018 号建设集团大厦 B 座 20A

电话：0755-25950376\13352912626

台湾地址：401 台中市东区和平街 228 巷 44 号

电话：04-22208589

印刷：深圳市先锋印刷有限公司

印次：2020 年 6 月第一次印刷

印数：5000 册

总编辑：冷先锋

责任编辑：吴志强

责任印制：冷修宁

版面设计：明栩成

图片摄影：陈璐

网站：https:// taijiyanghk.com www.taijixf.com

Email: lengxianfeng@yahoo.com.hk